Bibliothek der Mediengestaltung

Konzeption, Gestaltung, Technik und Produktion von Digital- und Printmedien sind die zentralen Themen der Bibliothek der Mediengestaltung, einer Weiterentwicklung des Standardwerks Kompendium der Mediengestaltung, das in seiner 6. Auflage auf mehr als 2.700 Seiten angewachsen ist. Um den Stoff, der die Rahmenpläne und Studienordnungen sowie die Prüfungsanforderungen der Ausbildungs- und Studiengänge berücksichtigt, in handlichem Format vorzulegen, haben die Autoren die Themen der Mediengestaltung in Anlehnung an das Kompendium der Mediengestaltung neu aufgeteilt und thematisch gezielt aufbereitet. Die kompakten Bände der Reihe ermöglichen damit den schnellen Zugriff auf die Teilgebiete der Mediengestaltung.

Weitere Bände in der Reihe http://www.springer.com/series/15546

Peter Bühler
Patrick Schlaich
Dominik Sinner

Crossmedia Publishing

Single Source – XML – Web-to-Print

Peter Bühler
Affalterbach, Deutschland

Patrick Schlaich
Kippenheim, Deutschland

Dominik Sinner
Konstanz-Dettingen, Deutschland

ISSN 2520-1050 ISSN 2520-1069 (electronic)
Bibliothek der Mediengestaltung
ISBN 978-3-662-54998-8 ISBN 978-3-662-54999-5 (eBook)
https://doi.org/10.1007/978-3-662-54999-5

Die Deutsche Nationalbibliothek verzeichnet diese Publikation in der Deutschen Nationalbibliografie; detaillierte bibliografische Daten sind im Internet über http://dnb.d-nb.de abrufbar.

Springer Vieweg ist ein Imprint der eingetragenen Gesellschaft Springer-Verlag GmbH, DE und ist ein Teil von Springer Nature
Die Anschrift der Gesellschaft ist: Heidelberger Platz 3, 14197 Berlin, Germany

The Next Level – aus dem Kompendium der Mediengestaltung wird die Bibliothek der Mediengestaltung.

Im Jahr 2000 ist das „Kompendium der Mediengestaltung" in der ersten Auflage erschienen. Im Laufe der Jahre stieg die Seitenzahl von anfänglich 900 auf 2700 Seiten an, so dass aus dem zunächst einbändigen Werk in der 6. Auflage vier Bände wurden. Diese Aufteilung wurde von Ihnen, liebe Leserinnen und Leser, sehr begrüßt, denn schmale Bände bieten eine Reihe von Vorteilen. Sie sind erstens leicht und kompakt und können damit viel besser in der Schule oder Hochschule eingesetzt werden. Zweitens wird durch die Aufteilung auf mehrere Bände die Aktualisierung eines Themas wesentlich einfacher, weil nicht immer das Gesamtwerk überarbeitet werden muss. Auf Veränderungen in der Medienbranche können wir somit schneller und flexibler reagieren. Und drittens lassen sich die schmalen Bände günstiger produzieren, so dass alle, die das Gesamtwerk nicht benötigen, auch einzelne Themenbände erwerben können. Deshalb haben wir das Kompendium modularisiert und in eine Bibliothek der Mediengestaltung mit 26 Bänden aufgeteilt. So entstehen schlanke Bände, die direkt im Unterricht eingesetzt oder zum Selbststudium genutzt werden können.

Bei der Auswahl und Aufteilung der Themen haben wir uns – wie beim Kompendium auch – an den Rahmenplänen, Studienordnungen und Prüfungsanforderungen der Ausbildungs- und Studiengänge der Mediengestaltung orientiert. Eine Übersicht über die 26 Bände der Bibliothek der Mediengestaltung finden Sie auf der rechten Seite. Wie Sie sehen, ist jedem Band eine Leitfarbe zugeordnet, so dass Sie bereits am Umschlag erkennen, welchen Band Sie in der Hand halten. Die Bibliothek der Mediengestaltung richtet sich an alle, die eine Ausbildung oder ein Studium im Bereich der Digital- und Printmedien absolvieren oder die bereits in dieser Branche tätig sind und sich fortbilden möchten. Weiterhin richtet sich die Bibliothek der Mediengestaltung auch an alle, die sich in ihrer Freizeit mit der professionellen Gestaltung und Produktion digitaler oder gedruckter Medien beschäftigen. Zur Vertiefung oder Prüfungsvorbereitung enthält jeder Band zahlreiche Übungsaufgaben mit ausführlichen Lösungen. Zur gezielten Suche finden Sie im Anhang ein Stichwortverzeichnis.

Ein herzliches Dankeschön geht an Herrn Engesser und sein Team des Verlags Springer Vieweg für die Unterstützung und Begleitung dieses großen Projekts. Wir bedanken uns bei unserem Kollegen Joachim Böhringer, der nun im wohlverdienten Ruhestand ist, für die vielen Jahre der tollen Zusammenarbeit. Ein großes Dankeschön gebührt aber auch Ihnen, unseren Leserinnen und Lesern, die uns in den vergangenen fünfzehn Jahren immer wieder auf Fehler hingewiesen und Tipps zur weiteren Verbesserung des Kompendiums gegeben haben.

Wir sind uns sicher, dass die Bibliothek der Mediengestaltung eine zeitgemäße Fortsetzung des Kompendiums darstellt. Ihnen, unseren Leserinnen und Lesern, wünschen wir ein gutes Gelingen Ihrer Ausbildung, Ihrer Weiterbildung oder Ihres Studiums der Mediengestaltung und nicht zuletzt viel Spaß bei der Lektüre.

Heidelberg, im Frühjahr 2019
Peter Bühler
Patrick Schlaich
Dominik Sinner

Bibliothek der Medien-gestaltung

Titel und
Erscheinungsjahr

Weitere Informationen
www.bi-me.de

VII

1 Single Source 2

2 XML 18

3 Web-to-Print 64

4 PDF-to-Web 78

5 Anhang 92

1.1 Redaktionssystem / Content-Management-System, CMS

1.1.1 Definition

Crossmedia Publishing, Multi Channel Publishing, Single Source Publishing sind im Wesentlichen synonyme Begriffe für die medienneutrale inhaltsgetriebene Publikation. Der Begriff Single Source Publishing, SSP, meint die Publikation komplexer Dokumente aus einer Datenquelle. Grundkonzept der komplexen Dokumente ist die strenge Trennung von Inhalt, Struktur und Design. Redaktionssysteme unterscheiden sich nach dem Publikationsbereich. Systeme in Zeitungs- und Zeitschriften-Verlagen haben andere Prämissen als beispielsweise Redaktionssysteme zur Erstellung technischer Dokumentationen und Betriebsanleitungen oder kontextsensitiver Onlinehilfen. Die prinzipielle Arbeitsweise ist aber bei allen Systemen gleich.

1.1.2 Qualitätsmerkmale

- Mehrere Redakteure können den Content ohne Programmierkenntnisse pflegen.
- Kurzfristige Aktualisierung des Contents ist möglich.
- Medienneutrale Datenhaltung und medienspezifische Publikation des Contents aus einem System
- Die strikte Trennung in Frontend und Backend erleichtert die Administration und erhöht die Datensicherheit.
- Klare Rechtezuweisung erfolgt durch detaillierte Nutzerverwaltung.
- Strikte Trennung von Inhalt, Struktur und Layout ermöglicht z. B. die einfache Änderungen der Gestaltung oder mehrsprachige Seiten.
- Administration kann plattformunabhängig im Browser auf jedem Rechner durchgeführt werden, selbstverständlich nur nach der passwortgeschützten Anmeldung.
- Umfangreiche Suchstrukturen durch die Anbindung an die Datenbank
- Einfache Erweiterung ist durch die zusätzliche Installation verschiedener Module oder Plug-ins zu realisieren.
- Zeitliche Steuerung der Publikation, Content Lifecycle Management ist einfach möglich.
- Freigabe oder Sperrung der Publikation der Inhalte erfolgt durch autorisierte Personen.
- Die referenzielle Integrität der Inhalte ist gewährleistet.
- Einhaltung nationaler und internationaler Normen und Standards
- Sicherheitskonzept mit Verschlüsselung

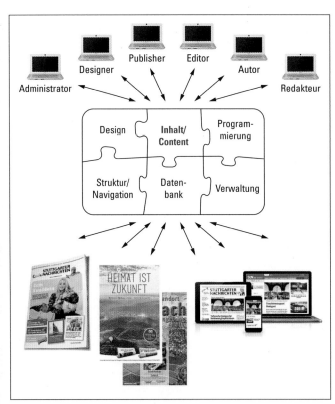

Redaktionssystem/Content-Management-System, CMS

© Springer-Verlag GmbH Deutschland, ein Teil von Springer Nature 2019
P. Bühler et al., *Crossmedia Publishing*, Bibliothek der Mediengestaltung,
https://doi.org/10.1007/978-3-662-54999-5_1

1.2 Dokumente im FrameMaker erstellen

Crossmediales Publizieren basiert meist auf komplexen Dokumenten. Der Begriff beschreibt Dokumente, die nicht isoliert auf ein Publikationsmedium hin erstellt sind.

Adobe FrameMaker ist eine Autoren-umgebung zur Erstellung komplexer Dokumente. Sie können dabei zwischen zwei Arbeitsmodi wählen. Der unstruk-turierte FrameMaker-Modus erlaubt die freie Erstellung von Dokumenten. Im strukturierten FrameMaker-Modus erfolgt die Arbeit in einer strengen, festgelegten Struktur.

FrameMaker gibt es als Einzelplatz-version und als FrameMaker Publishing Server. Beide Programme bzw. Sys-teme eignen sich zur crossmedialen Multi-Channel-Publikation. Mit dem Publishing Server können mehre-re Benutzer remote an den Inhalten arbeiten. Beispiel ist die serverbasierte, datenbankgestützte und automatisierte Produktion von technischen Dokumen-tationen oder Katalogen für verschie-dene Ausgabeformate.

Darüber hinaus können Sie FrameMaker mit Content-Management-Systemen, CMS, wie z. B. Schema ST4, www.schema.de, verbinden.

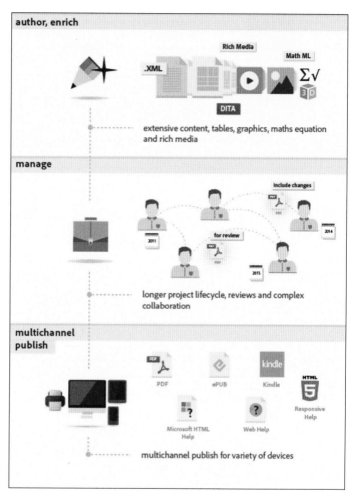

Multi Channel Publishing mit Adobe FrameMaker

Verbindung von Schema ST4 mit Adobe FrameMaker

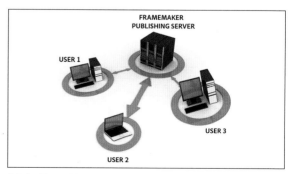

Adobe FrameMaker Publishing Server

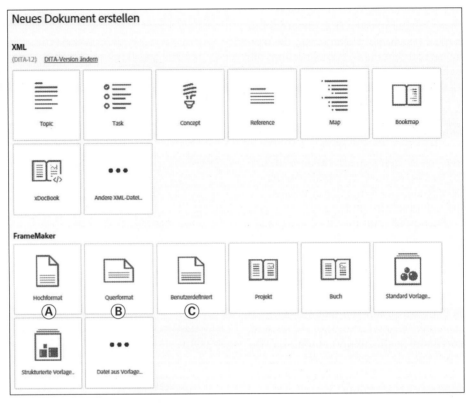

FrameMaker – Begrü-
ßungsbildschirm

1.2.1 Neues Dokument erstellen

Nach dem Start von FrameMaker öffnet
sich der Begrüßungsbildschirm. Im
Dialogfenster *Neues Dokument erstel-
len* wird zwischen der Erstellung von
XML-Dokumenten und FrameMaker-Do-
kumenten unterschieden. Durch Klicken
auf ein Icon wählen Sie den Dokument-
typ. Unter Menü *Datei > Neu* stehen alle
Optionen des Begrüßungsbildschirms
ebenfalls zur Auswahl.

Ein Dokument im FrameMaker-For-
mat können Sie frei nach Ihren Vorga-
ben erstellen, als Projekt verwalten und
in einem Buch mit mehreren Doku-
menten verknüpfen.

Als Seitenformat haben Sie zur Erstel-
lung leerer Seiten die Wahl zwischen 3
Optionen:
- Hochformat **A**
- Querformat **B**
- Benutzerdefiniert **C**, im Menü *Datei
 > Neu > Dokument... > Spezial* statt
 Benutzerdefiniert angegeben.

Hoch- und Querformat haben standard-
mäßig als Seitenformat DIN A4. Mit der
Option *Benutzerdefiniert* geben Sie das
Seitenformat vor.

Die konsequente Trennung von In-
halt, Struktur und Layout ist systembe-
dingt bei crossmedialem Single Source
Publishing notwendig. Sie müssen
deshalb schon vor der Erstellung bei
der Konzeption eines Dokuments die
Besonderheiten des jeweiligen Ausga-

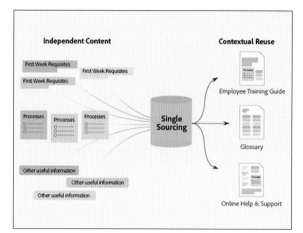

Single Source Publishing

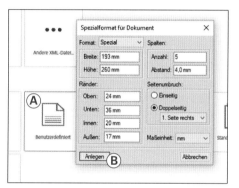

FrameMaker – Veröffentlichen auf mehreren Kanälen

bemediums beachten. Wir werden in unserem Beispiel ein FrameMaker-Dokument erstellen. Die Ausgabe erfolgt als PDF, Responsive HTML5 und als ePub.

FrameMaker – Seitenformat Benutzerdefiniert

1.2.2 Seitenlayout – Print

Basis für das Layout ist das Format der PDF-Ausgabe.

Making of …

Das Dokument soll mehrere Seiten mit Texten und Bildern umfassen, die als PDF, HTML-Dokument und als ePub-Datei veröffentlicht werden.

FrameMaker – Neuen Textrahmen anlegen

Satzspiegel festlegen – Making of …

1 Wählen Sie das FrameMaker-Format *Benutzerdefiniert* **A**.

2 Geben Sie die Formatangaben ein.

3 Bestätigen Sie die Eingabe mit *Anlegen* **B**.

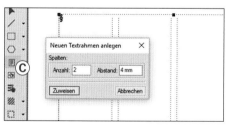

Textrahmen platzieren – Making of …

1 Platzieren Sie einen Textrahmen **C**. Legen Sie die Größe und Position des Textrahmens durch Ziehen des Cursors mit gedrückter Maustaste fest.

2 Definieren Sie Spaltenzahl und Spaltenabstand des Textrahmens. Sie können die Textrahmeneigenschaften unter Menü *Grafik > Objekteigenschaften...* jederzeit modifizieren.

Verankerter Rahmen... in Textfeld einfügen und positionieren – Making of ...

Verankerte Rahmen sind in Ihrer Position immer im Textfluss festgelegt **A**. Textrahmen sind als Objekt auf der Seite frei positionierbar. Somit ist auch ein verankerter Rahmen frei positionierbar, wenn er in diesem Textrahmen verankert wird.

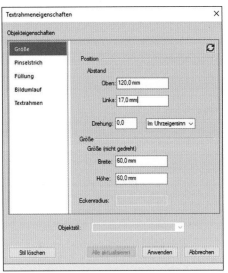

FrameMaker – Textrahmeneigenschaften

Menü *Grafik > Objekteigenschaften...*

FrameMaker – Verankerte Rahmen

Menü *Einfügen > Verankerter Rahmen...*

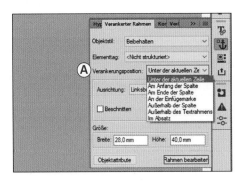

1 Platzieren Sie einen Textrahmen.

2 Legen Sie im Dialogfeld unter Menü *Grafik > Objekteigenschaften... > Textrahmeneigenschaften > Größe* die Position auf der Seite und die Rahmengröße fest.

3 Setzen Sie im Textrahmen die Einfügemarke.

4 Erstellen Sie den verankerten Rahmen unter Menü *Einfügen > Verankerter Rahmen...*

1.2.3 Textformatierung – Print

Die Textformatierung wird durch Absatz- und Zeichenformate gesteuert. In FrameMaker ist eine Reihe Formate voreingestellt. Sie stehen im Absatzformat-Katalog, Menü *Format > Absätze > Absatzformatkatalog...*, und im Zeichenformatkatalog, Menü *Format > Zeichen > Zeichenformatkatalog...*

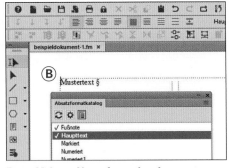

FrameMaker – Absatzformatkatalog

Menü *Format > Absätze > Absatzformatkatalog...*

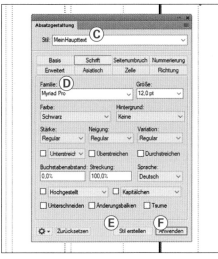

FrameMaker – Absatzgestaltung
Menü *Format > Absätze > Absatzgestaltung..*

Absatzformat erstellen – Making of ...

1 Setzen Sie einen Mustertext **B**.

2 Öffnen Sie das Eingabefenster *Absatzgestaltung* mit Menü *Format > Absätze > Absatzgestaltung...*

3 Benennen Sie das neue Absatzformat **C**.

4 Geben Sie die neuen Schrifteigenschaften ein, z. B. *Familie* **D**.

5 Bestätigen Sie die Eingaben mit *Stil erstellen* **E**.

6 Schließen Sie die Bearbeitung mit *Anwenden* **F** ab.

Absatzformat anwenden – Making of ...

1 Klicken Sie in den Absatz **G**.

2 Wählen Sie im Absatzformatkatalog das neue Absatzformat aus **H**.

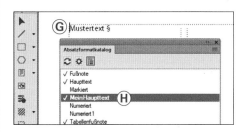

1.2.4 Seitenelemente importieren

Texte importieren
In FrameMaker-Dokumenten können Sie Texte direkt in einen Textrahmen setzen. Für die Produktion von Single-Source-Dokumenten, die in unterschiedlicher Konfiguration in verschiedenen Ausgabemedien veröffentlicht werden, ist es sinnvoller, Texte als Bausteine, so genannte Topics, zu importieren. Die Texte bleiben mit den Zieldateien verknüpft. Damit werden Änderungen in der Quelldatei in alle verknüpften Zieldateien übernommen.

Die zu importierenden Textdateien können reine Textdateien, Word-Dateien oder auch FrameMaker-Dateien sein.

Topic
Thema, Themenbereich, abgeschlossener Inhalt

Making of ...

Eine .docx-Datei soll als Textbaustein importiert werden. Die Textformatvorlage aus Word soll automatisch durch die Absatzformatierung des FrameMaker-Dokuments ersetzt werden. Voraussetzung dafür ist, dass die Formatnamen in Word und in FrameMaker identisch sind.

1 Formatieren Sie den Text in Word mit den passenden Formatvorlagen. In unserem Beispiel:
- MeineÜberschrift, Univers LT Std 55, 16pt
- MeinHaupttext, Univers LT Std 55, 16pt

2 Speichern Sie die Word-Datei.

3 Erstellen Sie im FrameMaker-Dokument die Absatzformate.

4 Setzen Sie die Einfügemarke in das Textfeld des FrameMaker-Dokuments.

5 Importieren Sie die Word-Datei unter Menü *Datei > Importieren > Datei...*

6 *Konvertieren* Sie die Datei **A**.

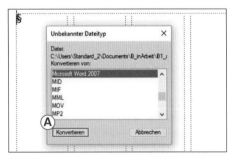

FrameMaker – Dateiimport
Menü *Datei > Importieren > Datei...*

7 Im folgenden Importdialog wählen Sie: *Mit Katalog des aktuellen Dokuments neu formatieren* **B**.

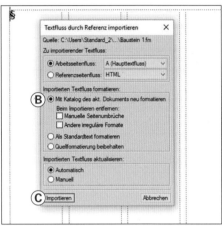

FrameMaker – Textimporteinstellungen

8 Bestätigen Sie die Einstellungen mit *Importieren* **C**.

Der importierte Text wurde automatisch mit den neuen Absatzformaten formatiert, hier: *MeineÜberschrift* **D**.

Der Text ist als Texteinschub mit der Quelldatei verknüpft. Änderungen in der Quelldatei werden automatisch im FrameMaker-Dokument aktualisiert. Vorausgesetzt natürlich, der Verknüpfungspfad bleibt bestehen. Unter Menü *Bearbeiten > Texteinschubeinstellungen... > Texteinschübe in Text konvertieren* **A** können Sie den Text im FrameMaker-Dokument in bearbeitbaren Text konvertieren **B**. Mit der Konvertierung kappen Sie die Verknüpfung zum Quelldokument.

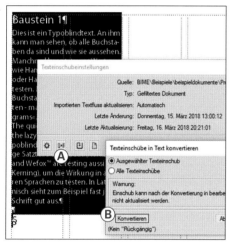

FrameMaker – Texteinschubeinstellungen
Menü *Bearbeiten > Texteinschubeinstellungen...*

Bilder importieren – Making of ...

1 Wählen Sie den Bildrahmen aus.

2 Importieren Sie die Bilddatei unter Menü *Datei > Importieren > Datei...*

3 Legen Sie die Auflösung der importierten Grafik fest **C**.

4 Speichern Sie die Datei.

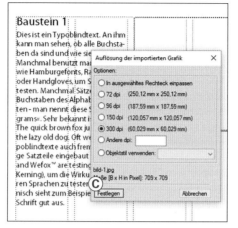

FrameMaker – Bildimporteinstellungen

FrameMaker – Arbeitsfenster

1.2.5 Settings – Digitalmedien

Die Darstellung der Ausgabe eines FrameMaker-Dokuments als Digitalmedium in den einzelnen Kanälen wird durch Settings geregelt. Im Fenster *Veröffentlichen* können Sie bestehende Settings bearbeiten, neue Settings erstellen **A** oder Settings in Ihr FrameMaker laden.

Responsive HTML5

FrameMaker ermöglicht die Veröffentlichung des Dokuments als „Responsive HTML5"-Dokument oder als „Basic HTML"-Dokument. Die Option *Basic HTML* erstellt eine klassische statische HMTL-Seite. Mit der Option *Responsive HTML5* erstellen Sie ein responsives HTML-Dokument. Der Begriff responsiv leitet sich vom englischen Wort re-

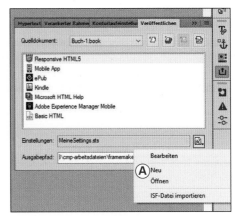

FrameMaker – Pod Veröffentlichen
Menü *Datei > Veröffentlichen*

sponse „Antwort" oder „Reaktion" ab. Ein responsives Design reagiert auf das Endgerät, mit dem es betrachtet wird.

FrameMaker – Veröffentlichungseinstellungen

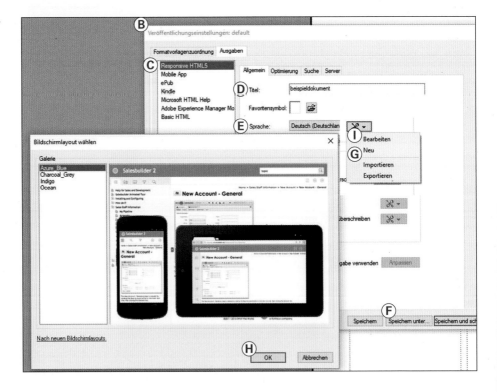

10

Bildschirmlayout – Making of …

1 Öffnen Sie den Pod *Veröffentlichen* unter Menü *Datei > Veröffentlichen*.

2 Mit *Neu* **A** im Kontextmenü öffnen Sie das Dialogfenster *Veröffentlichungseinstellungen* **B**.

3 Wählen Sie die Option *Responsive HTML5* **C**.

4 Vergeben Sie den Seitentitel, hier „beispieldokument" **D**.

5 Stellen Sie die Sprache auf Deutsch (Deutschland) **E**.

6 Speichern Sie das neue Setting mit *Speichern unter...* **F** mit einem neuen Namen, hier „Meine Settings".

7 Wählen Sie als Basis Ihrer Gestaltung ein Bildschirmlayout mit *Neu* **G**.

8 Bestätigen Sie die Auswahl mit *OK* **H**.

9 Öffnen Sie mit *Bearbeiten* **I** die Einstellungen der Layoutanpassung **J**.

10 Modifizieren Sie das Bildschirmlayout.

11 Speichern Sie Ihre Einstellungen **K**.

FrameMaker – Layoutanpassung

Textformate – Making of …

Die Textformate des FrameMaker-Dokuments gelten zunächst für alle Ausgabekanäle. Davon abweichende, an das jeweilige Medium angepasste Formate

erstellen Sie ebenfalls in den Veröffentlichungseinstellungen.

1 Wählen Sie in den Veröffentlichungseinstellungen den Reiter *Formatvorlagenzuordnung* **A**.

2 Wählen Sie die Absatzvorlage, hier „MeinHaupttext" **B**.

3 Öffnen Sie mit *Formatvorlage bearbeiten* **C** das Eingabefenster *CSS-Regeldefinition* **D**.

4 Modifizieren Sie die Formate.

5 Bestätigen Sie die Eingaben mit OK und Speichern Sie die Settings.

ePub

Layout und Textformatierung werden in ePub-Dokumenten weitgehend durch die Einstellungen des Readers bestimmt. Auf Seite 16 sehen Sie die Darstellung unseres Beispieldokuments im ePub-Reader. Das vorgegebene Textformat ist dasselbe wie im HTML5-Dokument, wird aber vom Reader überschrieben.

Wichtig ist die Einstellung der Bildgröße **E**. Mit dieser Einstellung bleiben die Bildgrößen erhalten und werden nicht auf die Seitenbreite verzerrt.

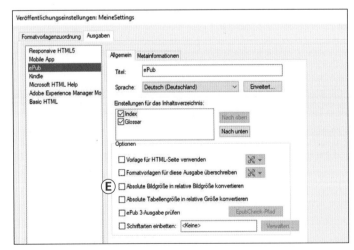

FrameMaker – Formatvorlagenzuordnung

FrameMaker – ePub-Einstellungen

1.3 Dokumente aus FrameMaker veröffentlichen

1.3.1 PDF

Making of ...

1 Zur Ausgabe eines FrameMaker-Dokuments als PDF gehen Sie auf Menü *Datei > Als PDF speichern...*

2 Speichern Sie die Datei.

Nach dem Speichern öffnet sich das Eingabefenster *PDF-Einstellungen*.

3 Bestätigen Sie die Einstellungen mit *Festlegen* **A**.

Mit *Tagged PDF erstellen* **B** werden die logische Dokumentstruktur und Metadaten im PDF gespeichert. Dies sind wichtige Parameter z.B. für Screenreader.

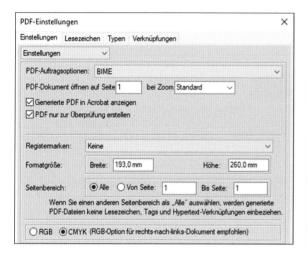

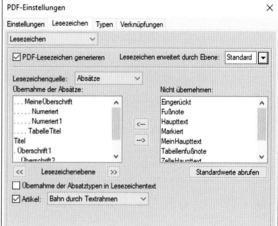

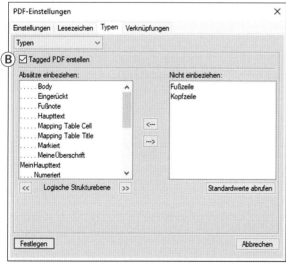

13

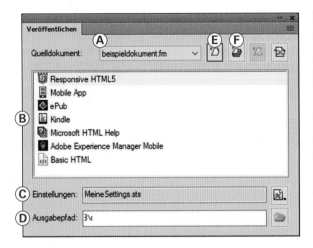

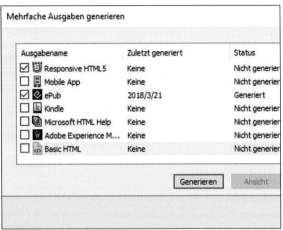

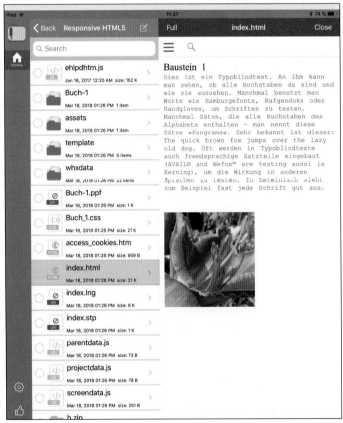

Responsive HTML5
Datei- und Ordnerstruktur

1.3.2 Digitalmedien

Making of …

1 Öffnen Sie den Pod *Veröffentlichen* unter Menü *Datei > Veröffentlichen*.

2 Wählen Sie das Quelldokument A.

3 Wählen Sie das Zielmedium B.

4 Wählen Sie das Setting C.

5 Geben Sei den Ausgabepfad an D.

6 Generieren Sie das Medium E. Mit der Option *Mehrfache Ausgabe generieren* F können Sie parallel ausgewählte Medien erstellen.

1.4 Aufgaben

1 Single Source Publishing kennen

Erklären Sie den Begriff Single Source Publishing.

2 CMS kennen

Was bedeutet das Akronym CMS?

3 Qualitätsmerkmale von Redaktionssystemen kennen

Nennen Sie 5 Qualitätsmerkmale von Redaktionssystemen.

1.

2.

3.

4.

5.

4 Veröffentlichung auf mehreren Kanälen verstehen

Erläutern Sie den Begriff: Veröffentlichung auf mehreren Kanälen.

5 Trennung von Inhalt und Layout verstehen

Begründen Sie die Notwendigkeit der Trennung von Inhalt und Layout beim Single Source Publishing.

6 Responsives Design kennen

Erklären Sie den Begriff responsives Design.

7 ePub-Darstellung beschreiben

Wodurch wird im Wesentlichen das Layout der Darstellung von ePub-Dokumenten bestimmt?

2.1 Grundlagen

2.1.1 Strukturierung – Formatierung

Sie schreiben Text in einem Textverarbeitungsprogramm, in unserem Beispiel Microsoft Word. Mit der Texterfassung ist automatisch auch eine Textformatierung verbunden. Zusätzlich strukturieren Sie den Text durch verschiedene Formatierungen für die Überschriften und den Grundtext. Dadurch sind Struktur, Inhalt und Formatierung des Textes direkt miteinander verknüpft.

Zunächst gilt die Formatierung nur für dieses Dokument und darin auch nur für den bei der Formatierung markierten Teil. Durch die Erstellung von Formatvorlagen können Sie die Formatierung standardisieren und auf mehrere Dokumente anwenden. In eingeschränktem Maß ist auch die Übertragung in andere Programme möglich. Auf den Seiten 7f. zeigen wir beispielhaft die Verknüpfung von Textformaten zwischen Word und FrameMaker. Auf der rechten Seite sehen Sie den Text als InDesign-Dokument und als HTML-Dokument. In allen drei Dokumenten sind Inhalt, Struktur und Formatierung im jeweiligen Dokument verknüpft.

Sie werden jetzt einwenden, dass in unserem HTML-Dokument die Formatierung in eine externe CSS-Datei ausgegliedert ist. Stimmt, aber leider nur zum Teil: Der erste Textblock ist intern mit CSS, Zeile 7 bis 11, in der HTML-Datei formatiert.

2.1.2 Auszeichnung

Im vorhergehenden Kapitel haben wir das crossmediale Publizieren aus einem FrameMaker-Dokument kennengelernt. Die Beispiele auf diesen beiden Seiten zeigen denselben Inhalt in drei verschiedene Kanälen mit jeweils eigener Formatierung. Wenn wir tatsächlich medienneutral produzieren möchten,

Textverarbeitung in Word

Dokumentbezogene Textformatierung

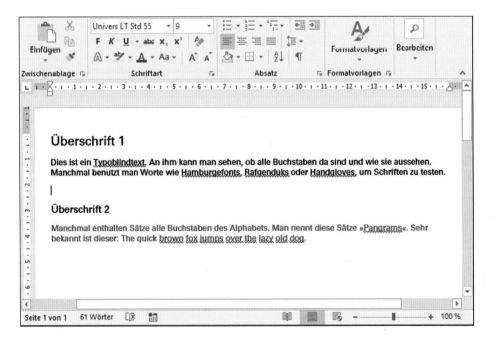

P. Bühler et al., *Crossmedia Publishing*, Bibliothek der Mediengestaltung,
https://doi.org/10.1007/978-3-662-54999-5_2

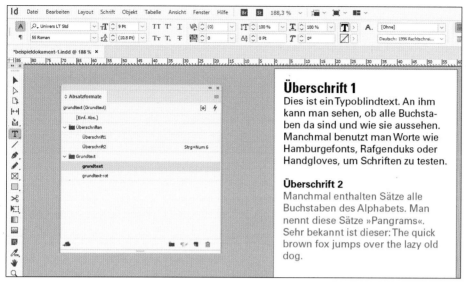

Layouterstellung in InDesign

Textformatierung durch Absatzformate

Layouterstellung in Webeditor

Textformatierung durch CSS

dann muss die Trennung von Inhalt, Struktur und Formatierung schon bei der Datenverarbeitung bzw. Datenhaltung erfolgen. Der erste Standard, der zu diesem Zweck entwickelt wurde war 1986 SGML. Standard Generalized Markup Language. Aus SGML wurden vom W3C die beiden Auszeichnungssprachen HTML und XML entwickelt. Die erste Version von HTML wurde 1992 und HTML5 wurde als Standard 2014 vom W3C verabschiedet. XML wurde in der Version 1.0 1998 vom W3C veröffentlicht.

In HTML, Hypertext Markup Language, sind die Auszeichnungen,

19

Strukturelemente oder Tags, z. B. `<h1>` für Überschriften erster Ordnung, fest vorgegeben. XML, Extensible Markup Language, erlaubt die Verwendung eigener semantischer Auszeichnungen, z. B. `<ueberschrift_hauptkapitel>`.

um die Darstellung der technischen Möglichkeit einer typografischen Auszeichnung in HTML.

Textauszeichnung in HTML

W3C – XML-Spezifikation

www.w3.org/TR/xml

Typografische Auszeichnung

Auszeichnung in der Typografie bedeutet die optische Hervorhebung einer Textpassage oder einer Wortes. In der Textverarbeitung werden die typografischen Auszeichnungsmöglichkeiten in der Bedienoberfläche des Programms durch Symbole dargestellt.

Textverarbeitung in Word

Dokumentbezogene Textformatierung

In Auszeichnungssprachen wie HTML oder XHTML erfolgt die Auszeichnung durch in der Syntax festgelegte Tags. So ist es in HTML möglich, durch das Tag `` für *bold* ein Wort im Browser fett darzustellen. Natürlich formatieren Sie Text heute nicht mehr in HTML, sondern in CSS. Es geht uns hier nur

Semantische Auszeichnung

Die Semantik befasst sich mit der Bedeutung von Inhalten, Zeichen und Symbolen. Die semantische Auszeichnung kennzeichnet also nicht die Formatierung bzw. Typografie, sondern die Bedeutung des Textes zwischen den Tags. In XML gibt es nur semantische Tags. Die Bezeichnung der Tags ist frei wählbar.

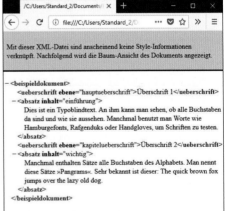

Semantische Auszeichnung in XML

Die Datei enthält keine Formatierungsangaben.

2.2 XML-Dateien

Der Aufbau einer XML-Datei ist im XML-Standard des W3C festgelegt. Die Spezifikationen finden Sie unter www. w3.org/TR/xml.

XML-Dateien sind wie HTML- oder CSS-Dateien reine Textdateien. Sie können deshalb XML-Dateien mit jedem Texteditor erstellen und bearbeiten. Wir arbeiten mit dem Editor Notepad++ oder Adobe Dreamweaver CC. Notepad++ können Sie unter https:// notepad-plus-plus.org kostenlos herunterladen und auf Ihrem Windows-PC installieren.

2.2.1 Prolog

Eine XML-Datei beginnt mit der XML-Deklaration im Prolog.

```
XML-Prolog
<?xml version="1.0" encoding="UTF-8"?>
```

- version="Versionsnummer": Obwohl die Version 1.1 freigegeben ist, wird allgemein immer noch die Version 1.0 festgelegt.
- encoding="Zeichencodierung": XML verwendet UTF-8 als Vorgabe.

Unicode
UTF steht für Unicode Transformation Format. 1991 wurde das Unicode Consortium gegründet. Mitglieder sind alle großen Firmen der IT-Branche wie Apple, Microsoft, Google, Oracle und SAP. Ziel war die Entwicklung eines Codes, in dem für jedes Zeichen eine eindeutige Codeposition (engl. code point) vergeben wird. Der Code sollte unabhängig von Betriebssystem, Anwenderprogramm, Sprache und Schriftart sein. Dies ist mit dem Unicode gelungen. Unicode ist mit der ISO-Norm ISO 10646 vereinigt und hat denselben Zeichenumfang. Unicode wird von allen modernen Betriebssystemen, Browsern, Smartphones und Tablets als Weltstandard unterstützt. Auch XML, Java und OpenType als Schriftformat basieren auf Unicode.

2.2.2 Elemente

Ein XML-Dokument hat immer eine Baumstruktur mit ineinander verschachtelten Elementen.

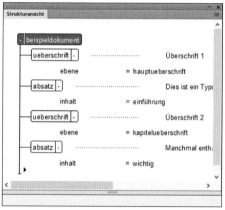

Strukturansicht
Verschachtelung der Tags

Für die Erstellung von Elementen gelten bestimmte Regeln:
- Das erste Element nach dem Prolog ist das Wurzelelement. Mit ihm wird das XML-Dokument auch wieder geschlossen.
- Alle anderen Elemente sind Kindelemente des Wurzelelements, wobei die Tiefe der Verschachtelung nicht begrenzt ist.
- Zuletzt geöffnete Elemente werden als erste wieder geschlossen.
- Jedes Element beginnt mit einem Start-Tag und endet mit einem End-Tag. Tags stehen immer zwischen spitzen Klammern <tag>. Das End-Tag hat zusätzlich nach der spitzen Klammer einen Schrägstrich </tag>.

21

- Der Name des Start-Tags und der Name des End-Tags muss identisch sein.
- In XML wird zwischen Groß- und Kleinschreibung unterschieden. Achten Sie deshalb auf eine einheitliche Schreibweise, schreiben Sie beispielsweise `<tag>` immer klein.
- Leere Elemente bestehen nur aus einem Tag `<tag/>`, das gleichzeitig Start- und Endtag ist.

Für die Vergabe von Attributen gelten bestimmte Regeln:
- Ein Attribut besteht aus einem Attributnamen und einem Wert. Der Attributname und die Attributwerte sind frei wählbar.
- Es dürfen beliebig viele Attribute in einem Start-Tag oder Leerelement verwendet werden.
- Ein Attributname darf nur einmal in einem Start-Tag oder Leerelement auftauchen.
- Groß- und Kleinschreibung muss beachtet werden.

XML-Elemente

Allgemeine Definition

```
<tag>Inhalt des Tags</tag>
```

```
<leer/>
```

Beispiele

```
<gruss>Hallo Welt!</gruss>
```

```
<xsl:apply-templates />
```

1	`<?xml version="1.0" encoding="utf-8"?>`	Prolog
2	`<beispieldokument>`	Wurzelelement
3	` <ueberschrift>Überschrift 1</ueber-schrift>`	Inhalt mit Kindelementen
4	` <absatz>Dies ist ein Typoblindtext. An ihm kann man sehen, ob alle Buchstaben da sind und wie sie aussehen. Manchmal benutzt man Worte wie Hamburgefonts, Rafgenduks oder Handgloves, um Schriften zu testen.</absatz>`	
5	` <ueberschrift>Überschrift 2</ueber-schrift>`	
6	` <absatz>Manchmal enthalten Sätze alle Buchstaben des Alphabets. Man nennt diese Sätze »Pangrams«. Sehr bekannt ist dieser: The quick brown fox jumps over the lazy old dog.</absatz>`	
7	`</beispieldokument>`	Wurzelelement

2.2.3 Attribute

Durch die Festlegung von Attributen im Start-Tag eines Elements können Sie dem Inhalt des Elements zusätzliche Informationen und Eigenschaften zuordnen.

XML-Attribute

Allgemeine Definition

```
<tag attribut="attributwert">In ¬ halt des Tags</tag>
```

Beispiel

1	`<?xml version="1.0" encoding="utf-8"?>`
2	`<beispieldokument>`
3	` <ueberschrift ebene="hauptueberschrift">Überschrift 1</ueber-schrift>`
4	` <absatz inhalt="einführung">Dies ist ein Typoblindtext. An ihm kann man sehen, ob alle Buchstaben da sind und wie sie aussehen. Manchmal benutzt man Worte wie Hamburgefonts, Rafgenduks oder Handgloves, um Schriften zu testen.</absatz>`
5	` <ueberschrift ebene="kapitelueberschrift">Überschrift 2</ueberschrift>`
6	` <absatz inhalt="wichtig">Manchmal enthalten Sätze alle Buchstaben des Alphabets. Man nennt diese Sätze »Pangrams«. Sehr bekannt ist dieser: The quick brown fox jumps over the lazy old dog.</absatz>`
7	`</beispieldokument>`

2.2.4 Kommentare

Kommentare sind auch in XML unverzichtbar, um das Skript für die Bearbeitung zu strukturieren und besser lesbar zu machen. Die Syntax ist dieselbe wie bei HTML-Kommentaren. Ein Kommentar beginnt mit einer öffnenden spitzen Klammer, gefolgt von einem Ausrufezeichen und zwei Trennstrichen. Er schließt mit zwei Trennstrichen und einer schließenden spitzen Klammer.

XML-Kommentar

```
<!--Kommentartext-->
```

2.2.5 Wohlgeformtes XML

Eine XML-Datei ist wohlgeformt oder wellformed, wenn die syntaktischen XML-Regeln eingehalten sind. In der XML-Spezifikation des W3C sind über 100 Regeln für die Wohlgeformtheit einer XML-Datei festgelegt. Die wichtigsten Regeln sind:

- XML-Deklaration ist vorhanden.
- Das Wurzelelement öffnet und schließt den Inhalt.
- Die Verschachtelung ist korrekt. Zuletzt geöffnete Elemente werden als erste wieder geschlossen.
- Die Groß- und Kleinschreibung wird beachtet.
- Ein Attribut ist nur einmal in einem Element vorhanden.

Making of …

Die XML-Datei *beispieldokument.xml* soll mit dem XML-Editor *Notepad++* auf Wohlgeformtheit überprüft werden.

1 Öffnen Sie unter Menü *Erweiterungen > XML-Tools > Check XML syntax now* **A**.

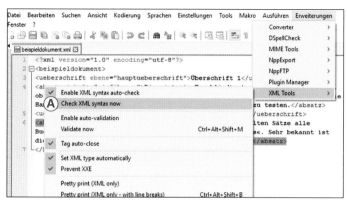

2 Korrigieren Sie den Fehler in der angezeigten Zeile **B**.

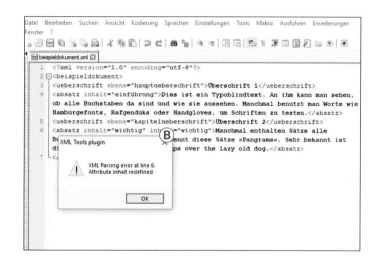

2.2.6 Valides XML

Die Überprüfung auf Validität einer XML-Datei ist, wie die Wohlgeformtheit, eine Maßnahme zur Qualitätssicherung. Die Validierung geht aber weiter. Eine XML-Datei ist nur valide oder gültig, wenn sie den Festlegungen in der DTD, Document Type Definition, oder im XML-Schema entspricht. Eine XML-Datei kann somit wohlgeformt, aber nicht valide sein.

2.2.7 DTD, Document Type Definition

Mit der DTD, Dokumenttyp-Definition, definieren Sie das Vokabular und die Grammatik eines XML-Dokuments. Sie können die DTD in das XML-Dokument einbetten oder es mit einer externen DTD verknüpfen.

XML-Datei
Eingebettete DTD

```
1  <?xml version="1.0" enco-
   ding="UTF-8"?>
2  <!DOCTYPE beispieldokument [
   <!ELEMENT beispieldokument (ueber-
   schrift, absatz)*>
   <!ELEMENT ueberschrift (#PCDATA)>
   <!ELEMENT absatz (#PCDATA)>
   <!ATTLIST ueberschrift
   ebene CDATA #IMPLIED
   >
   <!ATTLIST absatz
   inhalt CDATA #IMPLIED
   >
   ]
   >
3  <beispieldokument>
4  <ueberschrift ebene="hauptueber-
   schrift">Überschrift 1</ueber-
5  schrift>
   <absatz inhalt="einführung">Dies
   ist ein Typoblindtext. An ihm kann
   man sehen, ob alle Buchstaben da
   sind und wie sie aussehen. Manch-
   mal benutzt man Worte wie Hamburg-
   efonts, Rafgenduks oder Handglo-
   ves, um Schriften zu testen.
6  </absatz>
   <ueberschrift ebene="kapituleber-
   schrift">Überschrift 2
7  </ueberschrift>
   <absatz inhalt="wichtig">Manchmal
   enthalten Sätze alle Buchstaben
   des Alphabets. Man nennt diese
   Sätze »Pangrams«. Sehr bekannt ist
   dieser: The quick brown fox jumps
8  over the lazy old dog.</absatz>
```

Bei einer externen DTD stehen die Zeilen zwischen den eckigen Klammern, [...], in einem eigenen Textdokument. Die Dateiendung ist .dtd, z. B. *beispieldokument.dtd*. Die Verknüpfung erfolgt im Prolog des XML-Dokuments, in unserem Beispiel mit `<!DOCTYPE beispieldokument SYSTEM „beispieldokument.dtd">`.

XML-Datei
Verknüpfung mit externer DTD

```
1  <?xml version="1.0" enco-
   ding="UTF-8"?>
2  <!DOCTYPE beispieldokument SYSTEM
   „beispieldokument.dtd">
3  <beispieldokument>
4  <ueberschrift ebene="hauptueber-
   schrift">Überschrift 1</ueber-
5  schrift>
   <absatz inhalt="einführung">Dies
   ist ein Typoblindtext. An ihm kann
   man sehen, ob alle Buchstaben da
   sind und wie sie aussehen. Manch-
   mal benutzt man Worte wie Hamburg-
   efonts, Rafgenduks oder Handglo-
   ves, um Schriften zu testen.
6  </absatz>
   <ueberschrift ebene="kapituleber-
   schrift">Überschrift 2
7  </ueberschrift>
   <absatz inhalt="wichtig">Manchmal
   enthalten Sätze alle Buchstaben
   des Alphabets. Man nennt diese
   Sätze »Pangrams«. Sehr bekannt ist
   dieser: The quick brown fox jumps
8  over the lazy old dog.</absatz>
```

Externe DTD-Datei

```
1  <!ELEMENT beispieldokument
   (ueberschrift, absatz)*>
2  <!ELEMENT ueberschrift (#PCDATA)>
3  <!ELEMENT absatz (#PCDATA)>
4  <!ATTLIST ueberschrift
   ebene CDATA #REQUIRED
   >
5  <!ATTLIST absatz
   inhalt CDATA #REQUIRED
   >
```

Schlüsselwörter und Datentypen
- `!ELEMENT`, Elementdefinition, der Stern `*` nach der Klammer der ersten Elementdefinition gibt an, dass beliebig viele Kindelemente möglich sind.
- `#PCDATA`, parsed character data, reine Textdaten
- `CDATA`, character data, einfache Zeichendaten

- `!ATTLIST`, Attributliste, Zuordnung von Element und Attribut
- `#REQUIRED`, Wert erforderlich
- `#IMPLIED`, Wert optional

Der Parser prüft bei der Verarbeitung, ob das XML-Dokument den DTD-Vorgaben entspricht. Werden alle Regeln eingehalten, dann ist das XML-Dokument gültig bzw. valide. Die Möglichkeiten der Validierung mit einer DTD sind allerdings sehr beschränkt. So sind z. B. keine Aussagen über den Inhalt eines Elements möglich.

2.2.8 XSD, XML-Schema Definition

Die eingeschränkten Möglichkeiten der DTD führten zur Entwicklung von XML-Schema. Seit 2001 liegen die Empfehlungen des W3C, www.w3.org/standards/xml/schema, für XML-Schema vor. Das XML-Schema bietet gegenüber einer DTD mehrere Vorteile.
Ein XML-Schema…
- ist ein XML-Dokument und somit automatisch validierbar.
- enthält eine Vielzahl vordefinierter Datentypen, z. B. xsd:string, xsd:decimal, xsd:integer oder xsd:date.
- ermöglicht die Definition eigener Datentypen.
- ermöglicht die Definition von Namensräumen, z. B. xsi, xsd oder meinxsd.
- legt die erlaubten Elemente fest.
- überprüft, ob ein Element leer ist.
- überprüft, ob ein Element vorgegebene Werte enthält.
- überprüft die Reihenfolge und Anzahl der Kindelemente.
- überprüft Elementattribute.

Ein XML-Schema ist, im Gegensatz zu einer DTD, immer eine eigene Datei. Sie wird mit dem XML-Dokument in dessen Prolog verknüpft. Der Aufbau des Schemas richtet sich nach Ihren Prüfanforderungen.

Making of …

Erstellen Sie für eine XML-Datei eine XSD-Datei. Nutzen Sie dazu einen Online-XSD/XML-Schema-Generator. Wir arbeiten in unserem Beispiel mit dem kostenlosen Generator www.freeformatter.com/xsd-generator.html.

1 Öffnen Sie im Browser den Online-XSD/XML-Schema-Generator.

2 Kopieren Sie das XML-Skript in das Eingabefenster **A** oder laden Sie die XML-Datei mit *Datei auswählen* **B** hoch.

3 Wählen Sie das *XSD-Design* **C**.

4 Erstellen Sie das Schema mit *GENERATE XSD* **D**.

5 Wählen Sie das XSD-Skript mit *SELECT ALL* **E**

6 Kopieren Sie das Skript mit *COPY TO CLIPBOARD* **F** in die Zwischenablage.

Generated XSD:

```
<xs:schema attributeFormDefault="unqualified" elementFormDefault="qualified"
xmlns:xs="http://www.w3.org/2001/XMLSchema">
  <xs:element name="beispieldokument">
    <xs:complexType>
      <xs:choice maxOccurs="unbounded" minOccurs="0">
        <xs:element name="ueberschrift">
          <xs:complexType>
            <xs:simpleContent>
              <xs:extension base="xs:string">
                <xs:attribute type="xs:string" name="ebene"/>
              </xs:extension>
            </xs:simpleContent>
          </xs:complexType>
        </xs:element>
        <xs:element name="absatz">
          <xs:complexType>
            <xs:simpleContent>
              <xs:extension base="xs:string">
                <xs:attribute type="xs:string" name="inhalt" use="optional"/>
```

COPY TO CLIPBOARD SELECT ALL

7 Öffnen Sie im XML-Editor ein neues Arbeitsfenster.

8 Setzen Sie das Skript aus der Zwischenablage ein.

9 Speichern Sie die Datei als .xsd.

10 Verknüpfen Sie die XML-Datei im Wurzelelement mit der XSD-Datei. In unserem Beispiel ohne speziellen Namensraum (Namespace).

XML-Datei
Verknüpfung mit externem XSD
1 `<?xml version="1.0" encoding="UTF-8"?>`
2 `<beispieldokument xmlns:xsi="http://www.w3.org/2001/XMLSchema-instance" xsi:noNamespaceSchemaLocation="beispieldokument.xsd">`
3 `<ueberschrift ebene="haupttueberschrift">Überschrift 1</ueber-`

Externe XSD-Datei
1 `<?xml version="1.0" encoding="utf-8"?>`
2 `<xs:schema attributeFormDefault="unqualified" elementFormDefault="qualified" xmlns:xs="http://www.w3.org/2001/XMLSchema">`
3 `<xs:element name="beispieldokument">`
4 `<xs:complexType>`
5 `<xs:choice maxOccurs="unbounded" minOccurs="0">`
6 `<xs:element name="ueberschrift">`
7 `<xs:complexType>`
8 `<xs:simpleContent>`
9 `<xs:extension base="xs:string">`
10 `<xs:attribute type="xs:string" name="ebene"/>`
11 `</xs:extension>`
12 `</xs:simpleContent>`
13 `</xs:complexType>`
14 `</xs:element>`
15 `<xs:element name="absatz">`
16 `<xs:complexType>`
17 `<xs:simpleContent>`
18 `<xs:extension base="xs:string">`
19 `<xs:attribute type="xs:string" name="inhalt" use="optional"/>`
20 `<xs:attribute type="xs:string" name="ebene" use="optional"/>`
21 `</xs:extension>`
22 `</xs:simpleContent>`
23 `</xs:complexType>`
24 `</xs:element>`
25 `</xs:choice>`
26 `</xs:complexType>`
27 `</xs:element>`
28 `</xs:schema> <xs:sim-`
29 `pleContent>`
30 `<xs:extension base="xs:string">`
31 `<xs:attribute type="xs:string" name="inhalt" use="optional"/>`
32 `<xs:attribute type="xs:string" name="ebene" use="optional"/>`
32 `</xs:extension>`
33 `</xs:simpleContent>`
34 `</xs:complexType>`
35 `</xs:element>`
36 `</xs:choice>`
37 `</xs:complexType>`
38 `</xs:element>`
39 `</xs:schema>`

Schlüsselwörter und Datentypen
- `xs:complexType`, beschreibt Elemente mit Kindelementen
- `xs:simpleContent`, nur Text

- `xs:sequence`, Elemente in einer definierten Reihenfolge
- `maxOccurs="unbounded"`, gibt die Zahl der folgenden Elemente an, hier: ungebunden, d. h. unbegrenzt möglich.
- `xs:extension base="xsd:string"`, der Inhalt muss eine Zeichenkette sein.

2.2.9 XML-Validierung

Mit Hilfe eines Validators können Sie einfach überprüfen, ob Ihr XML-Schema den XML-Regeln und den Vorschriften des XML-Schemas entspricht. Die meisten XML-Editoren haben eigene Validatoren. Sie können aber auch einen Online-Validator nutzen. Wir nutzen folgende Validatoren:

- www.xmlvalidation.com
- www.corefiling.com/opensource/ schemaValidate.html
- www.freeformatter.com/xml-validator-xsd.html

Es sind schnelle und einfach zu bedienende Online-Validatoren. Sie geben eine Rückmeldung, ob die Dateien fehlerhaft oder in Ordnung, valide, sind. Bei Fehlern zeigen sie die Position der Fehler im Skript und eine aussagekräftige Fehlerbeschreibung an.

XSD-Validierung in Notepad++

Making of …

Eine XML-Datei soll mit dem XML-Editor *Notepad++* auf Validität überprüft werden.

1 Öffnen Sie zur XSD-Validierung unter Menü *Erweiterungen > XML-Tools > Validate now* **A**.

2 Falls Sie kein XML-Schema mit der

XML-Datei verknüpft haben, müssen Sie den Pfad manuell eingeben **B** und mit *OK* **C** die Validierung starten. Bei verknüpfter XSD-Datei genügt der Menübefehl *Validate now* **A**.

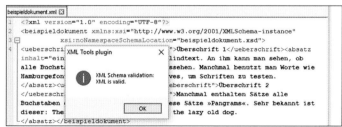

DTD-Validierung in Online-Validierer xmlvalidation.com

Making of …

Eine XML-Datei soll mit dem Online-Validierer xmlvalidation.com mit der DTD auf Validität überprüft werden.

1 Öffnen Sie den Online-Validierer unter www.xmlvalidation.com.

2 Kopieren Sie das XML-Skript in das Eingabefenster **A** oder laden Sie die Datei mit *Datei auswählen* **B** hoch.

3 Starten Sie die Validierung mit *prüfen* **C**.

4 Kopieren Sie das DTD-Skript in das Eingabefenster **D** oder laden Sie die Datei mit *Datei auswählen* **E** hoch.

5 Schließen Sie die Validierung mit *Prüfung fortsetzen* **F** ab.

Bei erfolgreicher Validierung erhalten Sie die Meldung: „Es wurden keine Fehler festgestellt." **G**. Ansonsten werden Skriptfehler mit Angabe der Codezeile angezeigt.

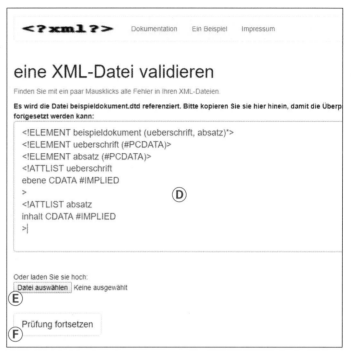

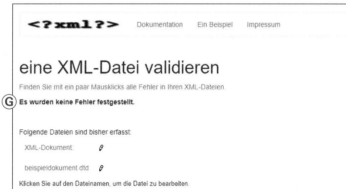

2.3 Verarbeitungsanweisungen – XML-Ausgabe

Verarbeitungsanweisungen, Processing Instructions, sind Vorgaben für den XML-Prozessor. Sie beginnen immer mit `<?` und enden mit `?>`. Eine Verarbeitungsanweisung haben Sie schon kennengelernt: die XML-Deklaration im Prolog eines XML-Dokuments.

Alle aktuellen Browser haben einen XML-Prozessor. Sie können deshalb jedes XML-Dokument im Browser öffnen. Die Anzeige wird sie allerdings nicht zufrieden stellen. Wenn Sie beispielsweise das Skript unseres Beispieldokuments auf Seite 24 im Browser öffnen, dann erhalten Sie folgende Rückmeldung und Darstellung im Browserfenster.

Browserdarstellung
XML-Skript ohne Verarbeitungsanweisung

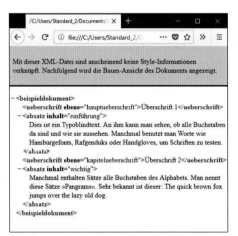

Browserdarstellung
Rechte Spalte: XML-Skript mit Verarbeitungsanweisung

Wir brauchen zusätzliche Verarbeitungsanweisungen für den XML-Prozessor, damit im Browserfenster nicht das XML-Skript, sondern der formatierte Inhalt des Dokuments angezeigt wird.

2.3.1 Weblayout mit CSS

Da XML-Dateien keinerlei Formatierungsanweisungen, enthalten müssen Sie die Formatierung in externe

XML-Stylesheets definieren. Zur Darstellung im Browser können dies reguläre CSS-Dateien sein. Die Verlinkung einer externen CSS-Datei erreichen Sie durch eine Verarbeitungsanweisung. Die Position der Verarbeitungsanweisung im XML-Skript ist nach der XML-Deklaration und vor dem ersten Tag des Dokuments.

Externe CSS-Datei verlinken
```
<?xml-stylesheet href="beispieldatei.
css" type="text/css"?>
```

Die Zuweisung der CSS-Eigenschaften erfolgt durch die Benennung der XML-Elemente. Durch Hinzufügen der XML-Attribute können Sie die Gestaltung weiter differenzieren. Attribute stehen hinter dem zugehörigen Element in eckigen Klammern. Anders als HTML-Elemente, wie z. B. `<h1>`, enthalten XML-Elemente keine Formatierungsinformationen. Sie müssen deshalb alle Eigenschaften in der CSS-Datei definieren.

```
element[attribut="attributname"]
{css-eigenschaft;}
```

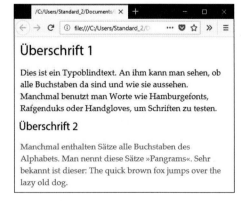

Externe CSS-Datei

```
 1  @charset „utf-8";
    /* CSS Document */
 2  ueberschrift[ebene="hauptueber-
    schrift"] {font-family: Gill Sans,
    Gill Sans MT, Myriad Pro, DejaVu
    Sans Condensed, Helvetica, Arial,
 3  sans-serif;
 4  font-size: 2em;
 5  display:block;
 6  margin:0.4em;
 7  }
 8  ueberschrift[ebene="kapitelueber-
    schrift"] {font-family: Gill Sans,
    Gill Sans MT, Myriad Pro, DejaVu
    Sans Condensed, Helvetica, Arial,
 9  sans-serif;
10  font-size: 1.6em;
11  display:block;
12  margin:0.4em;
13  }
14  absatz[inhalt="einführung"]
    {font-family: Baskerville, Pala-
    tino Linotype, Palatino, Century
    Schoolbook L, Times New Roman,
15  serif;
16  font-size: 1.2em;
17  display:block;
18  margin:0.7em;
19  }
    absatz[inhalt="wichtig"] {font-fa-
    mily: Baskerville, Palatino Lino-
    type, Palatino, Century Schoolbook
20  L, Times New Roman, serif;
21  color: #ff0000;
22  font-size: 1.2em;
23  display:block;
24  margin:0.7em;
    }
```

XML-Datei

Verknüpfung mit externer CSS-Datei

```
 1  <?xml version="1.0" enco-
    ding="UTF-8"?>
 2  <?xml-stylesheet href="beispieldo-
    kument.css" type="text/css"?>
    <beispieldokument
 3  xmlns:xsi="http://www.w3.org/2001/
    XMLSchema-instance"
    xsi:noNamespaceSchemaLocati-
    on="beispieldokument.xsd">
    <ueberschrift ebene="hauptueber-
 4  schrift">Überschrift 1</ueber-
    schrift>
 5  <absatz inhalt="einführung">Dies
    ist ein Typoblindtext. An ihm kann
    man sehen, ob alle Buchstaben da
    sind und wie sie aussehen. Manch-
    mal benutzt man Worte wie Hambur-
```

2.3.2 Printlayout mit CSS

Das Layout der Printausgabe wird in CSS3 mit der @page-Regel formatiert. Sie können damit alle Elemente, die klassisch zum Seitenlayout gehören, definieren. Die Formatierung des Seitenformats sowie aller Positionen und Größen erfolgt absolut in Millimeter.

Überschrift 1

Dies ist ein Typoblindtext. An ihm kann man sehen, ob alle Buchstaben da sind und wie sie aussehen. Manchmal benutzt man Worte wie Hamburgefonts, Rafgenduks oder Handgloves, um Schriften zu testen.

Überschrift 2

Manchmal enthalten Sätze alle Buchstaben des Alphabets. Man nennt diese Sätze »Pangrams«. Sehr bekannt ist dieser: The quick brown fox jumps over the lazy old dog.

Printausgabe
formatiert mit der CSS3-@page-Regel

Making of …

Eine XML-Datei soll mit @page für die Printausgabe formatiert werden. Die Schriftangaben der Webausgabe bleiben unverändert.
Formatangaben:
- Seitenformat: DIN A 5
- Seitenränder: links 80 mm, oben 15 mm, rechts 10 mm, unten 35 mm

1 Öffnen Sie die CSS-Datei (Seite 31).

2 Ergänzen Sie das Skript um die @page-Style-Eigenschaften.

3 Speichern Sie die Datei.

4 Öffnen Sie die XML-Datei (Seite 31) im Browser. Die @page-Eigenschaften werden nicht angezeigt.

5 Drucken Sie die XML-Datei aus dem Browser. Die @page-Eigenschaften zur Seitenformatierung werden übernommen.

Externe CSS-Datei

```
1  @charset „utf-8";
   /* CSS Document */
2  @page {size: A5;
3  margin-left: 80mm;
4  margin-right: 10mm;
5  margin-top: 15mm;
6  margin-bottom: 35mm;
7  }
8  ueberschrift[ebene="hauptueber-
   schrift"] {font-family: Gill Sans,
   Gill Sans MT, Myriad Pro, DejaVu
   Sans Condensed, Helvetica, Arial,
   sans-serif;
9  font-size: 2em;
10 display:block;
11 margin:0.4em;
12 }
13 ueberschrift[ebene="kapitelueber-
   schrift"] {font-family: Gill Sans,
```

CSS-Datei (Seite 31)
ergänzt mit der @page-Style-Eigenschaft

Browser-Druckdialog
In der Vorschau wird die Formatierung durch die @page-Style-Eigenschaft dargestellt.

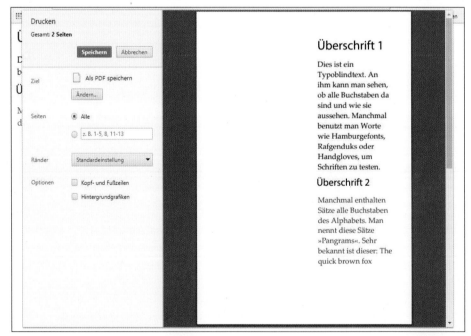

2.4.1 Szenario

In einem kleinen Single-Source-Projekt werden wir aus der Datenbank zur Verwaltung einer DVD-Sammlung ein DVD-Archiv publizieren.

Zu jedem Film sollen folgende Informationen verfügbar sein:
- Filmtitel
- Erscheinungsjahr
- Filmdauer in Minuten
- Filmgenre, also z. B. Action, Zeichentrick, Science Fiction
- FSK, also das von der Freiwilligen Selbstkontrolle der Filmwirtschaft empfohlene Mindestalter
- Filmcover

Datenerfassung

Im Band „Webtechnologien" der Bibliothek der Mediengestaltung haben wir in diesem Projekt mit Datenbanken, der Datenbankabfragesprache SQL und Webformularen gearbeitet. Jetzt liegt der Schwerpunkt auf der Publikation der Daten in unterschiedlichen Medien. Ausgangspunkt ist deshalb die befüllte Datentabelle einer Tabellenkalkulation, in unserem Beispiel Microsoft Excel.

2.4.2 Datenbank

Wir arbeiten in unsere Projekt mit dem Datenbanksystem *MariaDB* als Bestandteil des XAMPP-Progammpakets. Mit *phpMyAdmin* stellt XAMPP eine browserbasierte Oberfläche zur Verfügung, die den Zugriff auf die Datenbanken ermöglicht.

XAMPP

Die Installation und Administration eines Webservers ist alles andere als einfach. Glücklicherweise gibt es Menschen, die uns einen „sanften" Zugang zur Technik ermöglichen. Die „Apachefreunde" haben alle benötigten Webtechnologien zu einem Paket verschnürt und bieten es unter www. apachefriends.org an. Die Bezeichnung XAMPP hat folgende Bedeutung:
- **X** ist der Platzhalter für das Betriebssystem: Windows-Server werden als WAMPP, Linux-Server als LAMPP und Mac-Server als MAMPP bezeichnet.
- **A** steht für Apache, einen weitverbreiteten, kostenlosen Webserver.
- **M** bezeichnet das Datenbankmanagementsystem *MySQL* bzw. *MariaDB*.

Datenerfassung

Die Datensätze werden in der Tabellenkalkulation erfasst.

A	B	C	D	E	F	G	H	I
dvd_id	dvd_titel	dvd_jahr	dvd_min	dvd_genre	dvd_fsk	dvd_cover		
1	Avatar	2009	162	Science Fiction	12	avatar.jpg		
2	Casino Royale	2006	144	Action	12	casino_royale.jpg		
3	Das fünfte Element	1997	120	Science Fiction	12	das_fuenfte_element.jpg		
4	Das große Krabbeln	1998	91	Zeichentrick	0	das_grosse_krabbeln.jpg		
5	Die Vampirschwestern	2012	93	Familie	0	die_vampirschwestern.jpg		
6	Django Unchained	2012	165	Action	16	django_unchained.jpg		
7	Findet Nemo	2003	96	Zeichentrick	0	findet_nemo.jpg		
8	Flight	2012	133	Drama	12	flight.jpg		
9	Fünf Freunde	2012	88	Familie	0	fuenf_freunde.jpg		
10	Gangster Squaid	2012	108	Action	16	gangster_squaid.jpg		
11	Ice Age	2013	78	Zeichentrick	0	ice_age.jpg		

- **P** steht für die Skriptsprache PHP.
- **P** steht für Perl, eine weitere Skriptsprache, die alternativ zu PHP verwendet werden kann.

Installation – Making of …

1 Öffnen Sie www.apachefriends.org und klicken Sie auf die für Ihr Betriebssystem korrekte Version.

2 Der Webserver muss an einem Speicherort installiert werden, auf den Sie Schreibzugriff haben. Legen Sie am besten einen Ordner XAMPP in den *Eigenen Dateien* an.

3 Starten Sie die Installation per Doppelklick auf die Installationsdatei. Geben Sie den neu angelegten Ordner als Ziel an.

4 Nach Fertigstellung der Installation starten Sie die „Steuerzentrale" durch Doppelklick auf die Datei *xampp-control(.exe)*.

5 Den Apache-Server starten Sie durch Anklicken des Buttons **A**, den Datenbankserver durch Anklicken von **B**. Beim ersten Start kommt eventuell eine Warnmeldung der Firewall, ob der Internetzugriff durch den Server zugelassen werden soll. Dies müssen Sie bestätigen. Wenn die beiden Module

C grün hinterlegt werden, sind die Server gestartet und funktionsfähig – und es geht weiter mit 7.

6 Startet der Server nicht, kann es sein, dass einer der erforderlichen Ports **D** blockiert wird. Dieses Problem trat bei unserer Installation unter Windows 10 auf. Als Lösung gibt es verschiedene Möglichkeiten. Eine Möglichkeit ist es, den Port zu wechseln.
 - Gehen Sie auf *Konfig*. **E**.
 - Öffnen Sie die Datei *Apache (httpd.conf.)*.
 - Ändern Sie den Port von *80* auf z. B. *8080*.

Apache (httpd.conf.)

Die Portnummer muss an zwei Stellen geändert werden.

7 Das „Control Panel" darf während der Sitzung am Server nicht geschlossen werden. Vor Beenden der Sitzung sollten Sie die Module stoppen.

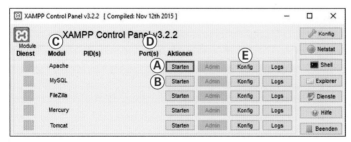

CSV-Export – Making of ...

Zum Import der DVD-Archivdaten müssen diese zunächst aus der Tabellenkalkulation exportiert werden.

1 Öffnen Sie die Tabelle mit den DVD-Archivdaten. Wir arbeiten mit Microsoft Excel.

2 Exportieren Sie die Tabelle als CSV-Datei. Gehen Sie dazu auf Menü *Datei > Exportieren > Dateityp ändern* **A**.

3 Wählen Sie den Dateityp *CSV* **B**.

4 Speichern Sie die Datei **C**. Wählen Sie im Speicherndialog die Option *CSV UTF-8 (durch Trennzeichen getrennt)(*.csv)*.

CSV-Export

Das Dateiformat CSV steht für Comma separated Values und beschreibt den Aufbau einer Textdatei zur Speicherung oder zum Austausch einfach strukturierter Daten.

CSV-Import – Making of ...

Zur Verwaltung der Datenbank nutzen wir phpMyAdmin. Die Applikation unter der GNU General Public License ist Teil von XAMPP und wird automatisch mitinstalliert.

1 Starten Sie XAMPP mit den Apache- und MySQL-Servern.

2 Öffnen Sie im Browser phpMyAdmin http://localhost:8080/phpmyadmin. Wenn Sie den Port 80 geändert haben, dann müssen Sie den neuen Portnamen angeben. In unserem Beispiel „8080".

3 Klicken Sie auf *Importieren* **D** und wählen Sie Ihre CSV-Datei aus **E**.

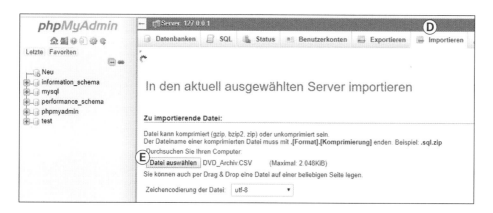

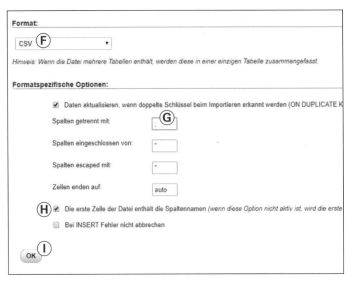

4 Wählen Sie CSV als *Format* **F** und geben Sie bei *Spalten getrennt mit* einen Strichpunkt (;) **G** ein. Setzen Sie das Häkchen bei *Die erste Zeile der Datei enthält die Spaltennamen* **H**. Bestätigen Sie die Einstellungen mit *OK* **I**. Nach erfolgreichem Import müssten Sie eine Bestätigungsmeldung („Der Import wurde erfolgreich abgeschlossen.") sehen.

Importoptionen in phpMyAdmin

Importformat mit spezifischen Importeinstellungen

SQL-Datenbank

nach dem CSV-Datenimport in phpMyAdmin

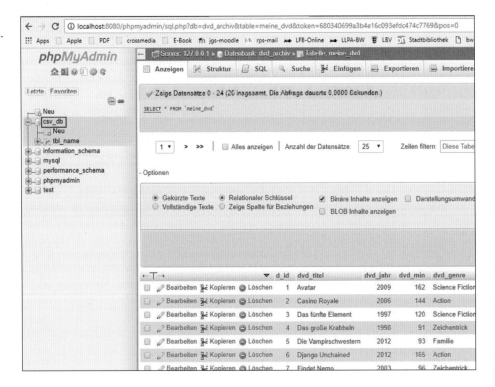

Datenbank bearbeiten – Making of …

1 Mit dem Datenimport wurde auto-
matisch eine Datenbank erstellt.
Sie heißt standardmäßig *csv_db*.
Klicken Sie in der linken Naviga-
tionsleiste auf die Datenbank (siehe
Screenshot auf der linken Seite
unten) und wählen Sie in der Menü-
leiste *Operationen* **A**.

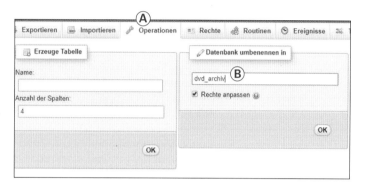

2 Benennen Sie die Datenbank in
dvd_archiv um **B**.

3 Klicken Sie auf die (einzige) Tabel-
le der Datenbank und benennen
Sie die Tabelle ebenfalls unter
Operationen in *meine_dvd* **C** um.

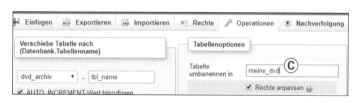

4 Vergeben Sie einen Primärschlüs-
sel: Klicken Sie auf *Struktur* **D** und
setzen Sie das Häkchen in der ers-
ten Zeile **E**. Klicken Sie auf Primär-
schlüssel **F**.

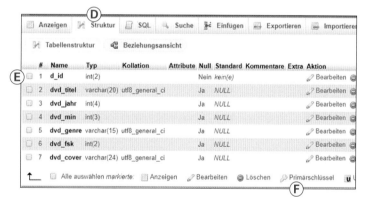

5 Damit der Primärschlüssel keine
doppelten Werte haben kann, set-
zen wir ihn auf `AUTO_INCREMENT`.
Dies bedeutet, dass er bei Eingabe
neuer Datensätze automatisch er-
höht wird. Klicken Sie hierzu auf
Bearbeiten und scrollen Sie nach
rechts. Setzen Sie das Häkchen bei
A_I **G**. Der Eintrag erscheint unter
Extra **H**.

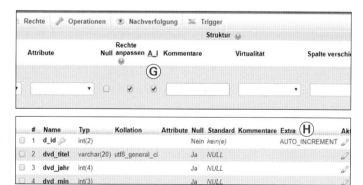

XML-Export – Making of …

Alle DVDs aus dem Genre Zeichentrick sollen als XML-Datei exportiert werden.

1 Wählen Sie in phpMyAdmin die Datenbank *dvd_archiv* aus.

2 Klicken Sie auf *Abfrage* **A**.

3 Fügen Sie drei Spalten hinzu **B** und Bestätigen Sie mit *Aktualisieren* **C**.

4 Wählen Sie in der Zeile *Spalte* **D** die Spalten der Datenbank aus. Die Spalte des Primärschlüssels

bleibt unberücksichtigt. Achten Sie darauf, dass die Anzeige für alle 6 Spalten aktiviert ist **E**.

5 Geben Sie für die Spalte ,meine_dvd',‚dvd_genre' als Kriterium den Ausdruck LIKE '%Zeichentrick%' **F** ein.

6 Bestätigen Sie die Eingaben mit *Aktualisieren* **C**. Im Fenster *SQL-Befehl in der Datenbank dvd_archiv* wird das SQL-Skript angezeigt **G**.

7 Starten Sie die Abfrage mit *SQL-Befehl ausführen* **H**. Das Ergebnis

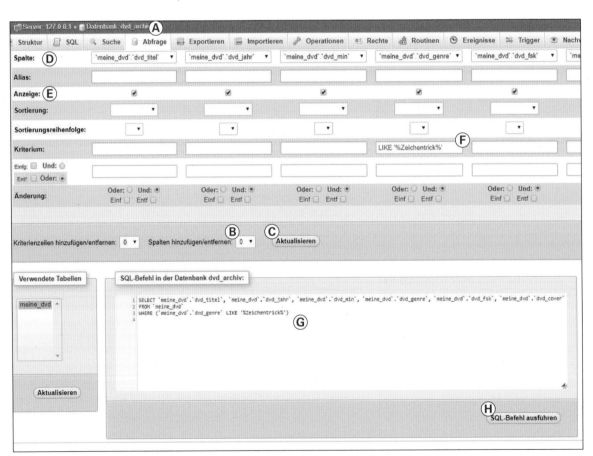

Ihrer Abfrage wird als Tabelle im Abfragefenster **I** angezeigt.

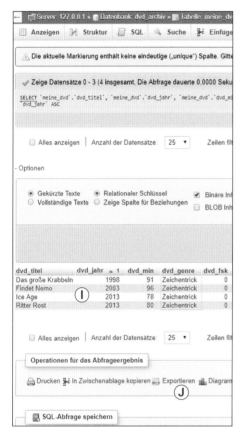

8 Exportieren Sie die Tabelle **J**. Als Format wählen Sie XML.

9 Speichern Sie die XML-Datei und öffnen Sie sie anschließend im XML-Editor **K**.

```xml
<?xml version="1.0" encoding="utf-8"?>
<!--
- phpMyAdmin XML Dump
- version 4.7.9
- https://www.phpmyadmin.net
-
- Host: 127.0.0.1
- Erstellungszeit: 13. Apr 2018 um 10:21
- Server-Version: 10.1.31-MariaDB
- PHP-Version: 7.2.3
-->

<pma_xml_export version="1.0" xmlns:pma=
"https://www.phpmyadmin.net/some_doc_url/">
    <!--
    - Structure schemas
    -->
    <pma:structure_schemas>
        <pma:database name="dvd_archiv" collation="utf8_general_ci" charset
            ="utf8">
            <pma:table name="meine_dvd">
                CREATE TABLE `meine_dvd` (
                    `d_id` int(2) NOT NULL AUTO_INCREMENT,
                    `dvd_titel` varchar(20) DEFAULT NULL,
                    `dvd_jahr` int(4) DEFAULT NULL,
                    `dvd_min` int(3) DEFAULT NULL,
                    `dvd_genre` varchar(15) DEFAULT NULL,
                    `dvd_fsk` int(2) DEFAULT NULL,
                    `dvd_cover` varchar(24) DEFAULT NULL,
                    PRIMARY KEY (`d_id`)
                ) ENGINE=InnoDB AUTO_INCREMENT=27 DEFAULT CHARSET=utf8;
            </pma:table>
        </pma:database>
    </pma:structure_schemas>

    <!--
    - Datenbank: 'dvd_archiv'
    -->
    <database name="dvd_archiv">
        <!-- Tabelle meine_dvd -->
        <table name="meine_dvd">
            <column name="dvd_titel">Das große Krabbeln</column>
            <column name="dvd_jahr">1998</column>
            <column name="dvd_min">91</column>
            <column name="dvd_genre">Zeichentrick</column>
            <column name="dvd_fsk">0</column>
            <column name="dvd_cover">das_grosse_krabbeln.jpg</column>
        </table>
        <table name="meine_dvd">
            <column name="dvd_titel">Findet Nemo</column>
            <column name="dvd_jahr">2003</column>
            <column name="dvd_min">96</column>
            <column name="dvd_genre">Zeichentrick</column>
            <column name="dvd_fsk">0</column>
            <column name="dvd_cover">findet_nemo.jpg</column>
        </table>
        <table name="meine_dvd">
            <column name="dvd_titel">Ice Age</column>
            <column name="dvd_jahr">2013</column>
            <column name="dvd_min">78</column>
            <column name="dvd_genre">Zeichentrick</column>
            <column name="dvd_fsk">0</column>
            <column name="dvd_cover">ice_age.jpg</column>
        </table>
        <table name="meine_dvd">
            <column name="dvd_titel">Ritter Rost</column>
            <column name="dvd_jahr">2013</column>
            <column name="dvd_min">80</column>
            <column name="dvd_genre">Zeichentrick</column>
            <column name="dvd_fsk">0</column>
            <column name="dvd_cover">ritter_rost.jpg</column>
        </table>
    </database>
</pma_xml_export>
```

2.5 XML-Dateien bearbeiten

2.5.1 XML-Skript modifizieren

Nach der erfolgreichen Datenbankabfrage und dem Export der XML-Datei bleibt nun noch die Bearbeitung der XML-Datei. Wir müssen Anpassungen hinsichtlich der Besonderheiten des jeweiligen Ausgabemediums und inhaltliche Ergänzungen vornehmen.

Technische Modifikation – Making of …

Die Exportinformationen in der XML-Datei sollen gelöscht werden. Sie haben für die weitere Bearbeitung keine Bedeutung.

1 Öffnen Sie die XML-Datei in Ihrem XML-Editor.

2 Löschen Sie die Informationen über den Datenbankexport, in unserem Beispiel die Zeilen 2 bis 36 der XML-Datei auf Seite 39.

Inhaltliche Bearbeitung – Making of …

Die DVD-Auswahl soll einen eigenen Titel bekommen. In der Datenbank bildet die Kategorie als Attribut den Spaltentitel. Deshalb muss die Information im jeweiligen XML-Element noch durch ein Schlagwort ergänzt werden.

1 Öffnen Sie die XML-Datei in Ihrem XML-Editor.

2 Ergänzen Sie das XML-Skript nach dem Wurzelelement in der Zeile 5 mit `<videos>Meine Zeichentrickfilme</videos>`. Der Elementname ist in XML nicht festgelegt.

3 Verlinken Sie die Bilddateien. Bilder können nicht direkt in einer XML-Datei zur Ausgabe verlinkt werden. Wir fügen deshalb jeweils eine HMTL-Insel in das XML-Skript ein.

4 Fügen Sie die Schlagworte ein.

XML-Datei

```
1  <?xml version="1.0" enco-
   ding="utf-8"?>
2  <?xml-stylesheet href="meine_dvd_
   zeichentrick.css" type="text/
   css"?>
3  <dvd_zeichentrick>
4  <database name="dvd_archiv">
5  <videos>Meine Zeichentrickfilme</
   videos>
6    <html xmlns="http://
     www.  w3.org/1999/xhtml"
     xml:lang="de">
7      <head><title /></head>
8      <body>
9      <img src="bilder/das_gros-
       se_krabbeln.jpg" width="140"
       height="200" alt="Filmplakat:
       Das grosse Krabbeln" />
10     </body>
11   </html>
12  <table name="meine_dvd">
13  <column name="dvd_titel">Das große
    Krabbeln</column>
14  <column name="dvd_jahr">Jahr:
    1998</column>
15  <column name="dvd_min">Dauer: 91
    min</column>
16  <column name="dvd_genre">Genre:
    Zeichentrick</column>
17  <column name="dvd_fsk">FSK: 0</
    column>
18  </table>
19    <html xmlns="http://
      www.w3.org/1999/xhtml"
      xml:lang="de">
20     <head><title /></head>
21     <body>
22     <img src="bilder/findet_nemo.
       jpg" width="140" height="200"
       alt="Filmplakat: Findet Nemo"
       />
23     </body>
24   </html>
25  <table name="meine_dvd">
26  <column name="dvd_titel">Findet
    Nemo</column>
27  <column name="dvd_jahr">Jahr: 2003
```

2.5.2 XSD erstellen und verlinken

Nach der Bearbeitung der XML-Datei erstellen Sie ein XML-Schema, XSD. Eine gute Möglichkeit dazu ist die Nutzung eines Online-XSD-Generators.

Making of …

1. Öffnen Sie die XML-Datei in Ihrem XML-Editor.

2. Gehen Sie auf die Webseite des Online-Generators. In unserem Projekt: www.liquid-technologies.com/online-xml-to-xsd-converter.

3. Kopieren Sie das XML-Skript über die Zwischenablage in das Eingabefenster. Bestätigen Sie die Eingabe mit *Generate Schema*.

4. Kopieren Sie das XSD-Schema über die Zwischenablage in eine leere Datei in Ihrem XML-Editor.

5. Speichern Sie die Datei *.xsd*.

6. Verlinken Sie die XSD-Datei mit Ihrer XML-Datei.

XML-Datei
Verknüpfung mit externem XSD

```
1  <?xml version="1.0" enco-
   ding="utf-8"?>
2  <dvd_zeichentrick
   xmlns:xsi="http://www.w3.org/2001/
   XMLSchema-instance" xsi:noNamespa-
   ceSchemaLocation="schema0.xsd">
3  <dvd_zeichentrick
   xmlns:xsi="http://www.w3.org/2001/
   XMLSchema-instance" xsi:noNamespa-
   ceSchemaLocation="schema1.xsd">
4  <dvd_zeichentrick
   xmlns:xsi="http://www.w3.org/2001/
   XMLSchema-instance" xsi:noNamespa-
   ceSchemaLocation="schema2.xsd">
5  <videos>Meine Zeichentrickfilme</
6  videos>
```

Infered XML Schema : schema0.xsd

```
<?xml version="1.0" encoding="utf-8"?>
<!-- Created with Liquid Technologies Online Tools 1.0 (https://www.liquid-technologies.com) -->
<xs:schema xmlns:xsi="http://www.w3.org/2001/XMLSchema-instance" attributeFormDefault="unqualified" elem
  <xs:import schemaLocation="schema.xsd" namespace="http://www.w3.org/1999/xhtml" />
  <xs:element name="dvd_zeichentrick">
    <xs:complexType>
      <xs:sequence>
        <xs:element name="dvd_zeichentrick">
          <xs:complexType>
            <xs:sequence>
              <xs:element name="dvd_zeichentrick">
                <xs:complexType>
                  <xs:sequence>
                    <xs:choice maxOccurs="unbounded">
                      <xs:element name="videos" type="xs:string" />
                      <xs:element xmlns:q1="http://www.w3.org/1999/xhtml" ref="q1:html" />
                      <xs:element name="table">
                        <xs:complexType>
                          <xs:sequence>
                            <xs:element maxOccurs="unbounded" name="column">
                              <xs:complexType>
                                <xs:simpleContent>
                                  <xs:extension base="xs:string">
                                    <xs:attribute name="name" type="xs:string" use="required" />
                                  </xs:extension>
                                </xs:simpleContent>
                              </xs:complexType>
                            </xs:element>
                          </xs:sequence>
                          <xs:attribute name="name" type="xs:string" use="required" />
                        </xs:complexType>
                      </xs:element>
                    </xs:choice>
                  </xs:sequence>
                </xs:complexType>
              </xs:element>
            </xs:sequence>
          </xs:complexType>
        </xs:element>
      </xs:sequence>
    </xs:complexType>
  </xs:element>
</xs:schema>
```

Infered XML Schema : schema1.xsd

```
<?xml version="1.0" encoding="utf-8"?>
<!-- Created with Liquid Technologies Online Tools 1.0 (https://www.liquid-technologies.com) -->
<xs:schema xmlns:tns="http://www.w3.org/1999/xhtml" attributeFormDefault="unqualified" elementFormDefaul
  <xs:import schemaLocation="schema2.xsd" namespace="http://www.w3.org/XML/1998/namespace" />
  <xs:element name="html">
    <xs:complexType>
      <xs:sequence>
        <xs:element name="head">
          <xs:complexType>
            <xs:sequence>
              <xs:element name="title" />
            </xs:sequence>
          </xs:complexType>
        </xs:element>
        <xs:element name="body">
          <xs:complexType>
            <xs:sequence>
              <xs:element name="img">
                <xs:complexType>
                  <xs:attribute name="src" type="xs:string" use="required" />
                  <xs:attribute name="width" type="xs:unsignedByte" use="required" />
                  <xs:attribute name="height" type="xs:unsignedByte" use="required" />
                  <xs:attribute name="alt" type="xs:string" use="required" />
                </xs:complexType>
              </xs:element>
            </xs:sequence>
          </xs:complexType>
        </xs:element>
      </xs:sequence>
      <xs:attribute ref="xml:lang" use="required" />
    </xs:complexType>
  </xs:element>
</xs:schema>
```

Infered XML Schema : schema2.xsd

```
<?xml version="1.0" encoding="utf-8"?>
<!-- Created with Liquid Technologies Online Tools 1.0 (https://www.liquid-technologies.com) -->
<xs:schema targetNamespace="http://www.w3.org/XML/1998/namespace" xmlns:xs="http://www.w3.org/2001/XMLSc
  <xs:attribute name="lang" type="xs:language" />
  <xs:attribute name="base" type="xs:anyURI" />
  <xs:attribute default="preserve" name="space">
    <xs:simpleType>
      <xs:restriction base="xs:NCName">
        <xs:enumeration value="default" />
        <xs:enumeration value="preserve" />
      </xs:restriction>
    </xs:simpleType>
  </xs:attribute>
  <xs:attributeGroup name="specialAttrs">
    <xs:attribute ref="xml:lang" />
    <xs:attribute ref="xml:space" />
    <xs:attribute ref="xml:base" />
  </xs:attributeGroup>
</xs:schema>
```

41

2.5.3 XML validieren

Das Validieren einer XML-Datei mit einem Online-Validierer habe Sie auf der Seite 28 schon kennengelernt. Dort haben wir mit einer DTD validiert. Jetzt validieren wir unsere XML-Datei mit den XSD-Dateien, die wir im Online-XSD-Generator erstellt haben. Aufgrund der HTML-Inseln in der XML-Datei wurde das XML-Schema dreigeteilt.

Making of …

1 Öffnen Sie die XML-Datei.

2 Öffnen Sie den Online-Validierer. In unserem Beispiel: www.xmlvalidation.com.

3 Kopieren Sie das XML-Skript über die Zwischenablage in das Eingabefenster **A** oder laden Sie die Datei mit *Datei auswählen* **B** hoch.

4 Starten Sie die Validierung mit *prüfen* **C**.

5 Folgen Sie der Benutzerführung zur schrittweisen Validierung **D**, **E**, **F**.

Bei erfolgreicher Validierung erhalten Sie die Meldung: „Es wurden keine Fehler festgestellt." Ansonsten werden Skriptfehler in der Codezeile angezeigt.

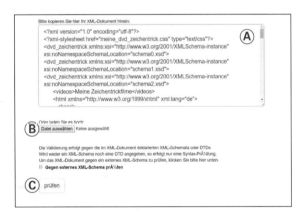

2.6 Browser-Ausgabe mit CSS

CSS-Datei erstellen

Die CSS-Datei definiert die Position der Bilder sowie die Position und Typografie der Texte. Die Zuweisung der CSS-Eigenschaften erfolgt durch die Benennung der XML-Elemente. Durch Hinzufügen der XML-Attribute können Sie die Gestaltung weiter differenzieren. Attribute stehen hinter dem zugehörigen Element in eckigen Klammern.

CSS-Datei verlinken

Die externe CSS-Datei verlinken Sie mit einer Verarbeitungsanweisung (siehe Seite 30). Die Position der Verarbeitungsanweisung im XML-Skript ist nach der XML-Deklaration und vor dem ersten Tag des Dokuments.

XML-Datei

Verknüpfung mit externer CSS-Datei

```
1  <?xml version="1.0" enco-
   ding="utf-8"?>
2  <?xml-stylesheet href="meine_dvd_
   zeichentrick.css" type="text/
   css"?>
3  <dvd_zeichentrick
   xmlns:xsi="http://www.w3.org/2001/
   XMLSchema-instance" xsi:noNamespa-
   ceSchemaLocation="schema0.xsd">
4  <dvd_zeichentrick
   xmlns:xsi="http://www.w3.org/2001/
   XMLSchema-instance" xsi:noNamespa-
   ceSchemaLocation="schema1.xsd">
5  <dvd_zeichentrick
   xmlns:xsi="http://www.w3.org/2001/
   XMLSchema-instance" xsi:noNamespa-
   ceSchemaLocation="schema2.xsd">
6  <videos>Meine Zeichentrickfilme</
   videos>
```

Externe CSS-Datei

```
1  @charset „utf-8";
   img {
2    display: block;
3    background-color: #FFFF80;
4    padding-left: 20px;
5    padding-top: 20px;
6    padding-right: 20px;
7    padding-bottom: 15px;
8    float: left;
9  }
10 videos {
11   font-family: Gill Sans, Gill
     Sans MT, Myriad Pro, DejaVu Sans
     Condensed, Helvetica, Arial,
     sans-serif;
12   font-size: 1.6em;
13   font-weight: bold;
14   position: relative;
15   display: block;
16   width: 100%;
17   height: 60px;
18   background-color: #FFFF80;
19   color: #000000;
20   padding-left: 20px;
21   padding-top: 20px;
22   margin-left: 10px;
23 }
24 column[name="dvd_titel"] {
25   font-family: Gill Sans, Gill
     Sans MT, Myriad Pro, DejaVu Sans
     Condensed, Helvetica, Arial,
     sans-serif;
26   font-size: 1.6em;
     position: relative;
```

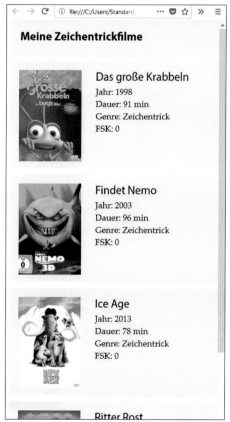

Darstellung der XML-Datei im Browser

formatiert durch eine externe CSS-Datei

2.7 Druck- und PDF-Ausgabe

Zur Formatierung XML-basierter Satzdateien für die Ausgabe in Printmedien gibt es verschiedene Technologien.

2.7.1 CSS3-Formatierung

CSS, Cascading Style Sheets, kennen Sie als Formatierungssprache für Webseiten, relativ neu ist die Formatierung von Printlayouts mittels CSS. Das W3C, World Wide Web Consortium, empfiehlt CSS als Nachfolger für XSL-FO, Extensible Stylesheet Language – Formatting Objects. XSL-FO ist in der Praxis noch weit verbreitet, wird allerdings schon seit einigen Jahren nicht mehr weiterentwickelt. Ein wesentlicher Vorteil von CSS gegenüber XSL-FO liegt darin, dass mit einer allgemein bekannten Formatierungssprache unterschiedliche Layouts für Digital- und Printmedien erstellt werden können.

XML-Transformation mittels CSS

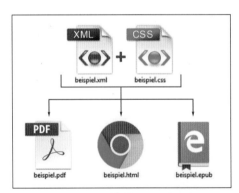

Auf den Seiten 30f. haben Sie die Seitenformatierung mittels externer CSS-Datei schon kennengelernt. Jetzt nutzen wir die @page-Regel zur Formatierung der PDF-Ausgabe unserer Zeichentrickfilm-Datenbank.

Making of …

1 Ergänzen Sie die CSS-Datei auf Seite 31 durch die @page-Formatierungen.

Externe CSS-Datei

```
1  @charset „utf-8";
   /* CSS Document */
2  @page {
3  size: A5;
4  margin-left: 20mm;
5  margin-right: 20mm;
6  margin-top: 20mm;
7  }
8  img {
9  display: block;
10 background-color: #FFFF80;
11 padding-left: 20px;
12 padding-top: 20px;
13 padding-right: 20px;
14 padding-bottom: 15px;
```

2 Öffnen Sie die XML-Datei im Browser.

3 Öffnen Sie den Druckdialog.

4 Wählen Sie die Druck- bzw. Ausgabeoption **A**.

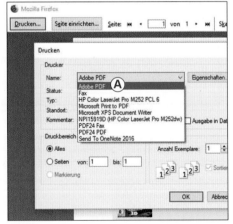

5 Starten Sie den Druckvorgang oder speichern Sie die Datei als PDF **B**.

Druckausgabe der XML-Datei
formatiert durch eine externe CSS-Datei (siehe Seite 44)

Seitengestaltungselemente

Das Seitenformat und die Stege haben wir mit der @page-Regel formatiert. Verschiedene CSS-Elemente ermöglichen es, das Seitenlayout zu strukturieren. Beachten Sie die Browserkompatibilität. Die @page-Regel wird derzeit (Juni 2018) von den gängigen Browsern nur teilweise unterstützt. Leistungsfähige Rendering Software sind die Renderer von Antenna House und YesLogic Pty (Prince). Für nichtkommerzielle Nutzung und zu Testzwecken können Sie die Software von www.princexml.com herunterladen und auf Ihrem Computer installieren. Das Programm ist für Windows, macOS und Linux verfügbar und zeitlich unbegrenzt nutzbar.

- *Seitenränder gliedern*
 Die Seitenrandbereiche können in 16 Felder gegliedert werden. Position und Größe sowie ihre Inhalte werden durch CSS-Eigenschaften bestimmt. Beginnen Sie mit @top-left-corner und gehen Sie dann weiter im Uhrzeigersinn.

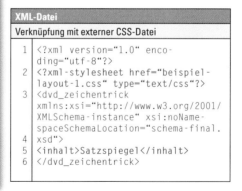

XML-Datei

Verknüpfung mit externer CSS-Datei

```
1 <?xml version="1.0" enco-
  ding="utf-8"?>
2 <?xml-stylesheet href="beispiel-
  layout-1.css" type="text/css"?>
3 <dvd_zeichentrick
  xmlns:xsi="http://www.w3.org/2001/
  XMLSchema-instance" xsi:noName-
  spaceSchemaLocation="schema-final.
4 xsd">
5 <inhalt>Satzspiegel</inhalt>
6 </dvd_zeichentrick>
```

Die CSS-Datei zur Formatierung der Seite mit Satzspiegel und Seitenrandbereiche steht auf der nächsten Seite.

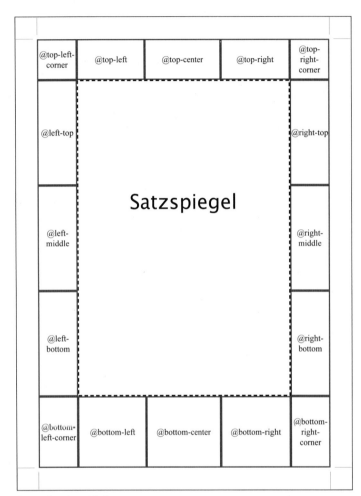

Satzspiegel und Seitenrandfelder

```
1   @charset „utf-8";
    /* CSS Document */
2   inhalt {
    font-family: „Lucida Grande", „Lu-
    cida Sans Unicode", „Lucida Sans",
    „DejaVu Sans", Verdana, „sans-ser-
    if";
3   color: blue;
4   font-size: 10mm;
5   display: block;
6   text-align: center;
7   padding-top: 50%;
8   }

9   @page {
10  size: A5;
11  margin-left: 20mm;
12  margin-right: 20mm;
13  margin-top: 20mm;
14  margin bottom: 35mm;
15  border: dashed blue;
16  marks: crop;

17  @top-left-corner {
18  content: ‚@top-left-corner';
19  border: solid red;
20  text-align: center;
21  }

22  @top-left {
23  content: ‚@top-left';
24  border: solid red;
25  text-align: center;
26  }

27  @top-center {
28  content: ‚@top-center';
29  border: solid red;
30  text-align: center;
31  }

32  @top-right {
33  content: ‚@top-right';
34  border: solid red;
35  text-align: center;
36  }

37  @top-right-corner {
38  content: ‚@top-right-corner';
39  border: solid red;
40  text-align: center;
41  }

    /*Die Formatierung der weiteren
    Randbereiche folgt dem Schema   */
```

Seitenbereiche – Making of ...

Eine Seite im Format DIN A5 soll zur Visualisierung des Seitenformats mit Schneidemarken, Satzspiegel und den Seitenrandbereichen erstellt werden. Basisdatei ist eine XML-Datei, die Formatierung regelt eine externe CSS-Datei. Das Rendering erfolgt mit dem Renderer *Prince*.

1 Erstellen Sie im XML-Editor eine XML-Datei.

2 Erstellen Sie ebenfalls im XML-Editor die CSS-Datei.

3 Verlinken Sie die beiden Dateien.

4 Öffnen Sie den Renderer *Prince*.

5 Laden Sie die XML-Datei **A**.

6 Laden Sie die CSS-Datei **B**.

7 Konfigurieren Sie die PDF-Einstellungen im Reiter *PDF Settings* **C**.

8 Rendern Sie die PDF-Datei mit *CONVERT* **D**. Die PDF-Datei wir im Ordner Ihrer XML-Datei gespeichert.

9 Öffnen Sie die PDF-Datei und überprüfen Sie das Ergebnis.

Seitenlayout – Making of ...

Neues Layout der Filmdatenbank:
- Format: DIN A5
- 4-seitig, linke und rechte Seite
- Satzspiegel nach der Neunerteilung
- 1 Film pro Seite
- Kolumnentitel: Meine DVDs
- Paginierung

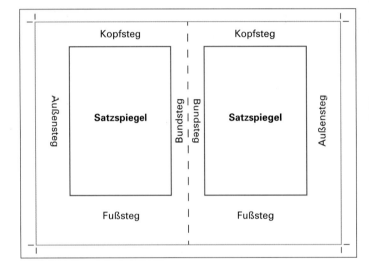

Satzspiegelkonstruktion – Neunerteilung

1 Legen Sie die Seitengröße und die oberen und unteren Seitenränder fest.

Externe CSS-Datei

```
1  @page {
2  size: A5;
3  margin-top: 23mm;
4  margin-bottom: 46mm;
5  }
```

2 Legen Sie die Seitenränder der linken und rechten Seiten mit den Randfeldern für den Kolumnentitel und die Paginierung fest.

Externe CSS-Datei

Exemplarisch für die linke Seite

```
1  @page:left {
2  margin-left: 32mm;
3  margin-right: 16mm;
4  @top-left {
5  content: ‚meine DVDs';
6  text-align: left;
7  border-bottom: solid #F414D7;
   padding-top: 18mm;
   font-family: Gill Sans, Gill Sans
   MT, Myriad Pro, DejaVu Sans Con-
   densed, Helvetica, Arial, sans-se-
   rif;
9  font-size: 12pt;
10 }
11 @bottom-left {
12 content: counter(page);
13 text-align: left;
14 font-family: Gill Sans, Gill Sans
   MT, Myriad Pro, DejaVu Sans Con-
   densed, Helvetica, Arial, sans-se-
   rif;
15 font-size: 18pt;
16 }
17 }
```

3 Formatieren Sie die Inhalte. Basis sind die XML- und CSS-Dateien auf Seite 45 und 46.

4 Rendern Sie die PDF-Datei. Die PDF-Datei wird im Ordner Ihrer XML-Datei gespeichert.

**Druckausgabe der
Filmdatenbank als
4-Seiter**

meine DVDs

Das große Krabbeln

Jahr: 1998
Dauer: 91 min
Genre: Zeichentrick
FSK: 0

meine DVDs

Findet Nemo

Jahr: 2003
Dauer: 96 min
Genre: Zeichentrick
FSK: 0

2

meine DVDs

Ice Age

Jahr: 2013
Dauer: 78 min
Genre: Zeichentrick
FSK: 0

meine DVDs

Ritter Rost

Jahr: 2013
Dauer: 80 min
Genre: Zeichentrick
FSK: 0

4

2.7.2 XSL-Formatierung

Eine weitere Standardtechnologie ist die Formatierung einer XML-Datei mittels XSL, Extensible Stylesheet Language.

XSL-Spezifikationen

- XSLT, Extensible Stylesheet Language Transformation, ist eine Metasprache zur Transformation der XML-Datei in das jeweilige Ausgabeformat des Ausgabemediums.
- XPath: Mit XPath können Sie in einem XML-Dokument navigieren und damit auf verschiedene Strukturen und Inhalte zugreifen.
- XSL-FO, Extensible Stylesheet Language – Formatting Objects: Mit XSL-FO lassen sich Dokumente sowohl für die Ausgabe als Digitalmedium als auch als PDF-Dokument z. B. für die Ausgabe im qualitativ hochwertigen Druck erzeugen. CSS ist zwar der offizielle W3C-Nachfolger für XSL-FO. In der Praxis ist aber XSL-FO noch weit verbreitet.

XSL-Transformation

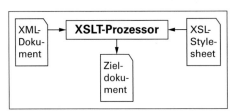

XSL-Stylesheet

Im XSLT-Prozess wird ein XML-Quelldokument, gesteuert durch ein Stylesheet, in ein Zieldokument transformiert. Das Zieldokument kann ein XML-, ein HTML- oder auch ein Textdokument sein. In der Medienproduktion wird der Begriff Stylesheet häufig auf die typografische Formatierung eines Dokuments durch Stilvorlagen, Absatz-

und Zeichenformate oder CSS, Cascading Style Sheets, reduziert. XSL-Stylesheets sind mehr. Durch sie wird nicht nur die Formatierung, sondern auch die Verarbeitung und Strukturierung der Ausgabedatei festgelegt. XSL- oder XSLT-Stylesheets haben als Verfahrensanweisung Template-Regeln, Template-Rules. Mit Hilfe des match-Attributs wird festgelegt, ob das gesamte Dokument oder welche Knoten des XML-Quelldokuments transformiert werden sollen. Der zweite Teil des Stylesheets ist das eigentliche Template, in dem die Art der Transformation beschrieben ist.

XSL-Editoren

Moderne Browser können zwar XSL-Transformationen nach HTML ausführen. Um aber komplexere Transformationen ausführen zu können, ist ein leistungsfähiger XSL-Editor bzw. XSL-Renderer notwendig. Mit *Stylus Studio*, www.stylusstudio.com, lassen sich auf Basis einer XML-Datei direkt durch eine XSL-Transformation HTML- oder XSL-FO-Dateien erstellen.

Weitere verbreitete Editoren sind *Oxygen*, www.oxygenxml.com, und *XMLSpy*, www.altova.com. Alle 3 Editoren können Sie als voll funktionsfähige Testversion auf Ihrem Computer installieren.

Stylus Studio
XSL-Template

Stylus Studio
XSL-FO-Template

2.7.3 InDesign-Datei erstellen

InDesign bietet die Möglichkeit, XML-Dokumente zu importieren und mit ID-Dokumenten automatisch oder manuell zu verknüpfen.

Automatisch vs. manuell
InDesign arbeitet beim Import mit einem eigenen XSLT-Prozessor. Damit können Sie beim Import das XML-Dokument mit den Prozessanweisungen einer XSL-Datei automatisiert bearbeiten. Der weitere Workflow ist allerdings wenig komfortabel. Nur mit einem komplexen Scripting-Workaround über das ESTK, ExtendScript Toolkit, ist eine automatisierte XML-basierte Produktion möglich. Das ESTK wird bei der Standardinstallation von Adobe CS automatisch mit installiert. Als Skriptsprachen sind für macOS AppleScript und JavaScript, für Windows VBScript und JavaScript möglich. Wir empfehlen JavaScript als systemunabhängige Skriptsprache. Die in InDesign verwendete Dateiendung ist hierbei nicht wle üblich ˣ.Js, sondern ˣJsx. Natürllch können Sie auch mit jedem anderen Editor skripten. Das ESTK bietet aber den Vorteil, dass Sie die Funktion des Skripts direkt im geöffneten ID-Dokument prüfen können. Ein einfaches

Beispiel zeigt die skriptgesteuerte Erstellung eines ID-Dokuments mit einem Textfeld.

Making of ...

1 Starten Sie das *Adobe ExtendScript Toolkit.*

2 Wählen Sie als Zielsoftware *Adobe InDesign* **A**.

3 Speichern Sie die Datei.

4 Geben Sie die Skriptzeile zur Erstellung eines InDesign-Dokuments ein. [*Zeile 1*]

5 Führen Sie das Skript aus **B**. Ein leeres InDesign-Dokument wird erzeugt und in InDesign geöffnet. Die Seiteneinstellungen entsprechen den Voreinstellungen im Dialogfenster *Neues Dokument*.

6 Erstellen Sie das Dokument skriptgesteuert im Seitenformat DIN A7 (74 mm x 105 mm). [*Zellen 2 und 3*]

7 Im nächsten Schritt erstellen Sie den Textrahmen. Als Koordinaten des *geometricBounds* gelten die ersten beiden Werte für die linke obere Ecke, der dritte und vierte Wert bezeichnen die rechte untere Ecke des Textrahmens. [*Zeilen 4 und 5*]

8 Zum Schluss geben Sie Textinhalt ein, hier: „Hallo Welt!". [*Zeile 6*]

Die Skripte werden durch das Speichern im Ordner *Script Panel* automatisch auch im Skriptfenster angezeigt und stehen Ihnen damit ebenfalls bei der automatisierten Datenzusammen-

Adobe ExtendScript Toolkit

führung z. B. von CSV-Dateien mit In-
Design zur Verfügung. Natürlich können
Sie die dort gespeicherten Skripte auch
alle im ESTK unter Menü *Datei > Öff-
nen...* öffnen und dann ausführen.
Die Speicherpfade sind:

- *macOS*
 *Benutzer > Benutzername > Library >
 Preferences > Adobe InDesign > Ver-
 sion > de_DE > Scripts > Scripts Panel*
- *Windows*
 *Benutzer > Benutzername > AppData
 > Roaming > Adobe InDesign > Ver-
 sion > de_DE > Scripts > Scripts Panel*

Eine Einführung in das skriptgesteuerte
Publizieren mit XML würde über den
Rahmen dieses Buches hinausgehen.
Wir möchten Sie deshalb auf weiterfüh-
rende Internetquellen verweisen:

- Adobe Exchange Marketplace
 www.adobe.com/de/exchange
- InDesign Scripting
 https://helpx.adobe.com/indesign/
 using/scripting.html
- Anwenderforum für Web und Print
 www.hilfdirselbst.ch
- Blog von Gregor Fellenz
 www.indesignblog.com
- Website und Blog von Stefan Rakete
 www.indesignscript.de

Beispielseite in InDesign
mit JavaScript erstellt in Adobe ExtendScript
Toolkit.

Manuell Platzieren

Manuelles Platzieren von XML-Doku-
menten in InDesign geschieht ohne
Scripting. Die einzige Voraussetzung ist
die strukturierte Planung und Erstel-
lung der XML-Datei und des InDe-
sign-Layouts. Wir möchte das Vorgehen
an unserem crossmedialen Projekt
DVD-Archiv zeigen.

Seitenlayout – Making of ...

Das Layout soll dem Layout der
CSS3-Formatierung auf Seite 49 ent-
sprechen.

1 Erstellen Sie unter Menü *Datei
 > Neu > Dokument...* ein leeres
 ID-Dokument **A**.

2 Erstellen Sie die Absatzformate.
 Verwenden Sie die Elementnamen.
 Dadurch können Sie die Absatzfor-
 mate später automatisch den Tags
 zuordnen.

3 Erstellen Sie die Seitenelemente.
 Für jedes XML-Element erstellen
 Sie einen eigenen Textrahmen, da
 jedes Element des XML-Dokuments
 beim Platzieren einem eigenen Bild-
 bzw. Textrahmen zugeordnet wird.

4 Öffnen Sie das Strukturfenster
 unter Menü *Ansicht > Struktur >
 Struktur einblenden*.

5 Importieren Sie die XML-Datei im
 Kontextmenü des Strukturfensters
 mit *XML importieren...* Wählen Sie
 im Importfenster *XML-Importoptio-
 nen anzeigen* **B** und *Inhalt zusam-
 menführen* **C**.

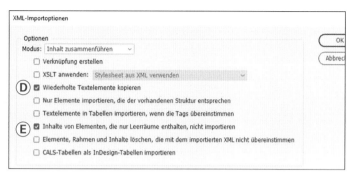

XML-Datei

```
 1  <?xml version="1.0" enco-
    ding="utf-8"?>
 2  <dvd_zeichentrick>>
 3  <table>
 4  <dvd_cover href = „file:///bilder_
    print/das_grosse_krabbeln.jpg"></
    dvd_cover>
 5  <dvd_titel>Das große Krabbeln</
    dvd_titel>
 6  <dvd_jahr>Jahr: 1998</dvd_jahr>
 7  <dvd_min>Dauer: 91 min</dvd_min>
 8  <dvd_genre>Genre: Zeichentrick</
    dvd_genre>
 9  <dvd_fsk>FSK: 0</dvd_fsk>
    </table>
10  <table>
11  <dvd_cover href = „file:///bil-
    der_print/findet_nemo.jpg"></
    dvd_cover>
12  <dvd_titel>Findet Nemo</dvd_titel>
13  <dvd_jahr>Jahr: 2003</dvd_jahr>
14  <dvd_min>Dauer: 96 min</dvd_min>
15  <dvd_genre>Genre: Zeichentrick</
    dvd_genre>
16  <dvd_fsk>FSK: 0</dvd_fsk>
17  </table>
    <table>
18  <dvd_cover href = „file:///bilder_
19  print/ice_age.jpg"></dvd_cover>
20  <dvd_titel>Ice Age</dvd_titel>
21  <dvd_jahr>Jahr: 2013</dvd_jahr>
22  <dvd_min>Dauer: 78 min</dvd_min>
23  <dvd_genre>Genre: Zeichentrick</
24  dvd_genre>
25  <dvd_fsk>FSK: 0</dvd_fsk>
26  </table>
27  <table>
28  <dvd_cover href = „file:///bil-
    der_print/ritter_rost.jpg"></
    dvd_cover>
29  <dvd_titel>Ritter Rost</dvd_titel>
30  <dvd_jahr>Jahr: 2013</dvd_jahr>
31  <dvd_min>Dauer: 80 min</dvd_min>
32  <dvd_genre>Genre: Zeichentrick</
    dvd_genre>
33  <dvd_fsk>FSK: 0</dvd_fsk>
34  </table>
35  </dvd_zeichentrick>
```

- Beim Import können Sie zwischen *Inhalt zusammenführen* und *Inhalt anhängen* wählen. Die erste Option ersetzt eine in der InDesign-Datei schon vorhandene Struktur durch die importierte XML-Struktur. Die zweite Option hängt die Inhalte einfach an die bestehende Struktur hinten dran.
- Wenn Sie beim Import *Verknüpfung erstellen* auswählen, werden Änderungen im XML-Dokument nach der Aktualisierung in der Verknüpfen-Palette automatisch im InDesign-Dokument übernommen.
- Unsere Beispieldatei wurde schon vor dem Import extern transformiert, insbesondere die Verknüpfung der Bilder. Die Option *XSLT anwenden* führt meist zu keinem befriedigenden Ergebnis.
- Die beiden markierten Optionen **D** und **E** sind wichtig beim Import in *Primäre Textrahmen* und damit beim automatischen Hinzufügen neuer Seiten.
- Die weiteren Optionen dienen zur Filterung des Inhalts beim Import.

6 Ordnen Sie die Elemente den Absatzformaten zu. Öffnen Sie dazu im Kontextmenü des Strukturfensters *Tags zu Formaten zuordnen*. Klicken Sie auf *Nach Name zuordnen* **F** und bestätigen Sie mit *OK* **G**.

7 Verknüpfen Sie per Drag&Drop die Elemente mit den entsprechenden Textfeldern.

InDesign-Arbeitsoberfläche

mit 4-Seiter

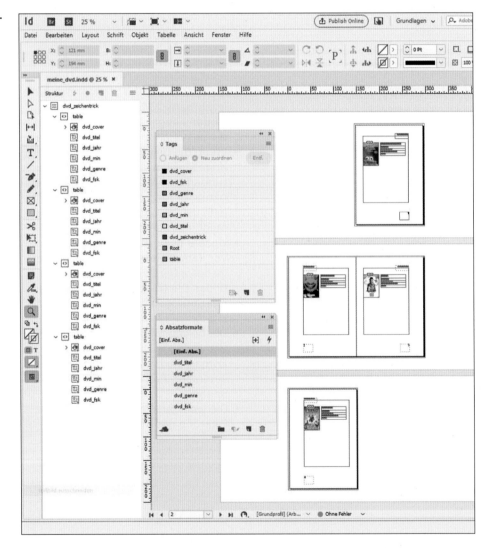

XML exportieren

XML ist keine Einbahnstraße. Sie können die InDesign-Datei als XML exportieren, um sie in anderen Medien zu nutzen. Gehen Sie dazu unter Menü *Datei > Exportieren...* und wählen als Format *XML* oder Sie wählen im Kontextmenü der Strukturansicht die Option *XML exportieren*.

Im Reiter *Allgemein* legen Sie die Exportoptionen für die XML-Datei fest.

- *DTD-Deklaration einbeziehen*
 Die Option ist nur aktiv, wenn es in der Strukturansicht ein DOCTYPE-Element gibt.
- *XML anzeigen*
 Hier wählen Sie den Browser oder XML-Editor.
- *Ab ausgewähltem Element exportieren*
 Ausgewählten Teile in der Strukturansicht werden als XML-Datei exportiert.
- *Tabellen ohne Tags als CALS XML exportieren*
 Dazu darf nur der Rahmen, nicht die Tabelle selbst getaggt sein.

- *Umbruch, Leerraum und Sonderzeichen neu zuordnen*
 Die Bedeutung dieser Option hat sich uns nicht erschlossen. Probieren Sie es einfach aus.
- *XSLT anwenden*
 Die XML-Datei wird beim Export transformiert. Eine sinnvolle Option, wenn Sie auf ein bestimmtes Zielmedium hin exportieren.
- *Kodierung*
 Wählen Sie UTF-8 damit auch die Umlaute usw. korrekt erfasst werden.

Der Reiter *Bilder* zeigt die Optionen zum Bildexport. Beim Export werden die mit der ID-Datei verknüpften Bilder mit der XML-Datei zusammen exportiert und in einen automatisch erstellten Ordner *Bilder* gespeichert. Die neuen Bildpfade werden als relative Pfade bis zum obersten Verzeichnis auf der Festplatte in die XML-Datei geschrieben.

- *Originalbilder*
 Die Bilder werden unverändert gespeichert. Wählen Sie diese Option, wenn Sie z. B. TIFF-Dateien im CMYK-Modus verknüpft haben.

- *Optimierte Originalbilder*
 Hier stehen nur die Dateiformate JPEG, GIF und PNG zur Auswahl.
- *Optimierte formatierte Bilder*
 Zusätzlich zur Optimierung werden in InDesign vorgenommene Formatierungen berücksichtigt. Es wird nur der im Bildrahmen sichtbare Bereich exportiert.

IDML exportieren

IDML, InDesign Markup Language, kennen Sie als IDML-Dateien, Austauschdateien mit älteren ID-Versionen. IDML ist mehr. InDesign-Dokumente als IDML sind komplett in XML codiert. Eine IDML-Datei ist ein ZIP-Container mit allen Dateielementen. Sie können eine IDML-Datei direkt in Editoren wie z. B. *Oxygen* öffnen und die Teildateien

bearbeiten. Aber auch mit jedem anderen Editor lassen sich IDML-Dateien als XML bearbeiten. Ändern Sie dazu die Dateiendung in *.zip* und entpacken den ZIP-Container zur Bearbeitung der Einzeldateien im Editor. Um mit InDesign weiterzuarbeiten, zippen Sie alle Dateien und ändern die Dateiendung nach *.idml*.

Making of …

1 Exportieren Sie unter Menü *Datei > Exportieren...* die ID-Datei.

2 Wählen Sie im Exportfenster als Dateityp *IDML*.

IDML-Datei im XML-Editor Oxygen

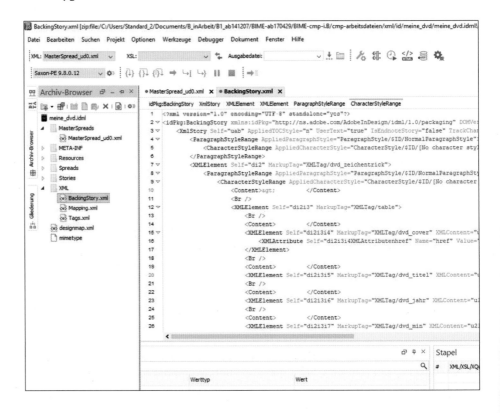

Verpacken

Ihr InDesign-Dokument ist fertig be-
arbeitet. Typografisch stimmt alles,
die Bilder und Grafiken sind platziert,
Ausschnitt und Größe stimmen, dann
kommen wir jetzt zum Abschluss.

Beim Platzieren der Objekte hat InDe-
sign nur Verknüpfungspfade aufgebaut.
Die Dateien bleiben in ihren ursprüngli-
chen Ordnern. Die Schriften sind eben-
falls mit der InDesign-Datei verknüpft.
Zur Weitergabe der InDesign-Datei, z. B.
in die Druckerei, ist es natürlich wichtig,
alle Elemente weiterzugeben. Dazu ver-
packen wir die InDesign-Datei mit allen
verknüpften Objekten und Schriften
in einem Ordner. Gehen Sie dazu auf
Menü *Datei > Verpacken...* **A**.

Making of …

Das InDesign-Dokument soll mit den
verwendeten Schriften und den ver-
knüpften Bildern und Grafiken verpackt
werden. Die Exportoptionen *IDML
einschließen* und *PDF (Druck) einschlie-
ßen* bleiben unberücksichtigt. IDML
steht für *InDesign Markup Language*.
Eine IDML-Datei kann in älteren In-
Design-Versionen, ab CS4, geöffnet
werden.

1 Speichern Sie das InDesign-Doku-
ment.

2 Verpacken Sie das Dokument unter
Menü *Datei > Verpacken...*

3 Kontrollieren Sie die Einstellun-
gen in den einzelnen Rubriken. In
unserem Beispiel sind RGB-Dateien
verknüpft. Falls Sie CMYK-Dateien
im Druck brauchen, müssen Sie die
verknüpften Dateien vor dem Ver-
packen in CMYK konvertieren und
dann erneut verknüpfen.

4 Klicken Sie auf *Verpacken...* **A**.

5 Markieren Sie die Checkboxen:
- Schriftarten kopieren **B**
- Verknüpfte Grafiken kopieren **C**
- Grafikverknüpfungen des Pakets
aktualisieren **D**

6 Benennen Sie den Ordner **E**. In-
Design erstellt in diesem Ordner
Unterordner für die Schriften und
die verknüpften Dateien.

7 Klicken Sie auf *Verpacken* **F**.

**Warnzeichen im Dia-
logfenster**

Das Warnzeichen
bezieht sich auf den
RGB-Modus der
Bilder. Beim abschlie-
ßenden PDF-Export
werden alle RGB-Bil-
der in den CMYK-Mo-
dus konvertiert. Das
Warnzeichen hat hier
also nur informatori-
sche Bedeutung.

Verpacken...
Menü *Objekt > Verpacken...*

PDF-Vorgaben zum PDF-Export

PDF-Vorgaben verwalten

PDF-Vorgaben zum Dateiexport

PDF exportieren

Wählen Sie zur Auswahl und Einstellung unter Menü *Datei > Adobe PDF-Vorgaben* **A**.

Falls Sie eigene Joboptions erstellen, bestehende modifizieren oder gelieferte laden möchten, dann wählen Sie den Menüpunkt *Definieren...* **B**. Zur Neuerstellung und Anpassung bestehender Joboptions klicken Sie auf *Neu...* **C**. Zur Verwendung gelieferter Joboptions klicken Sie auf *Laden...* **D**.

Making of ...

Die Erstellung einer PDF-Datei aus einer ID-Datei kann auf zwei Wegen erfolgen. Zum einen mit der Exportoption *PDF (Druck) einschließen* im Verpackendialog oder wie hier als direkter Export.

1 Exportieren Sie die InDesign-Datei unter Menü *Datei > Exportieren...* **E**.

2 Legen Sie Speicherort und Speichername fest.

3 Exportieren Sie die Datei. Im Export-Dialogfenster können Sie die PDF-Vorgaben noch verändern. Voreingestellt ist die PDF-Vorgabe, die Sie unter Menü *Datei > Adobe PDF-Vorgabe* gemacht haben **F**.

2.8 Aufgaben

1 XML kennen

Für was steht die Abkürzung XML?

2 XML-Prolog erstellen

Wie ist ein XML-Prolog grundsätzlich
aufgebaut?

3 Element und Attribut unterscheiden

Wodurch unterscheiden sich Elemente
und Attribute?

a.

b.

4 XSL und XSLT kennen

Welche Bedeutung haben die beiden
Abkürzungen XSL und XSLT?

5 Stylesheet beschreiben

Welche Funktion hat in der XML-Ver-
arbeitung ein Stylesheet?

6 DTD und XSD kennen

Für was stehen die Abkürzungen DTD
und XSD?

7 DTD kennen

Was wird mit der DTD definiert?

8 DTD und XSD unterscheiden

Wodurch unterscheiden sich DTD und
XSD?

9 Validierung erläutern

Was wird bei der Validierung von
XML-Dokumenten überprüft?

10 XML-Regeln erklären

Erklären Sie die Begriffe:
a. wohlgeformt,
b. gültig.

a.

b.

11 XML-Datenbankexport ausführen

Beschreiben Sie die Vorgehensweise
beim Export einer XML-Datei aus einer
MySQL-Datenbank.

12 XML als HTML ausgeben

Beschreiben Sie die Vorgehensweise
bei der Ausgabe einer XML-Datei im
Browser.

13 XML in InDesign importieren

Beschreiben Sie die Vorgehensweise
beim Import einer XML-Datei in In-
Design.

14 XML-Importeinstellungen kennen

Welche Bedeutung haben die Optionen
Inhalt zusammenführen und *Inhalt an-
hängen* beim XML-Import.

15 XML aus InDesign exportieren

Beschreiben Sie die Vorgehensweise beim Export einer XML-Datei aus In-Design.

16 IDML kennen

Was bedeutet das Akronym IDML?

17 IDML erklären

Lassen sich IDML-Dateien in XML-Editoren bearbeiten?

18 InDesign-Dokument verpacken

Warum ist es sinnvoll, InDesign-Dokumente vor der Weitergabe an die Druckerei zu verpacken?

19 InDesign-Dokument als PDF exportieren

Erläutern Sie den Begriff PDF-Joboption.

63

3.1 Printshop

Web-to-Print, WtP oder W2P, wird heute meist mit dem Begriff Online-Druckerei gleichgesetzt. Natürlich wird nicht online gedruckt, aber der Workflow von der Kreation bis zur digitalen Druckvorlage wird nicht mehr in der Agentur, dem Druckvorstufenbetrieb oder der Druckerei ausgeführt, sondern in einem interaktiven Internetportal oder auf dem Computer des Kunden. Der Kunde wird damit vom Konsumenten auch zum Produzenten also zum Prosumenten. Der Begriff „Prosument" ist von dem englischen Wort „Prosumer",

als Kofferwort gebildet aus den beiden Worten „Producer" und „Consumer", abgeleitet.

Die Produktpalette ist bei Web-to-Print-Anwendungen standardisiert und deshalb beim Format und in der Ausstattung der Druckprodukte beschränkt. Produktbeispiele sind Flyer, Visitenkarten, Einladungskarten, Broschüren und Fotobücher. Web-to-Print entwickelt sich von der Gestaltung und dem Editieren von Druckaufträgen hin zur kompletten webbasierten Abwicklung von Druckaufträgen.

Produktpalette

www.konradin-printshop.de

Flyer – Formatauswahl

© Springer-Verlag GmbH Deutschland, ein Teil von Springer Nature 2019
P. Bühler et al., *Crossmedia Publishing*, Bibliothek der Mediengestaltung,
https://doi.org/10.1007/978-3-662-54999-5_3

3.1.1 Kundengruppen

B2C

B2C steht für Business-to-Consumer.
Der B2C-Printshop ist für alle Kunden
über ein Web-to-Print-Portal zugänglich.
In vielen Web-to-Print-Portalen haben
Sie nach dem Öffnen der Startseite die
Option, sich als Stammkunde zu regis-
trieren und anzumelden **A**. Die zweite
Option ist die Erstellung der Drucksa-
che ohne Registrierung. Sie müssen
Ihre Daten dann bei der Bestellung
lediglich zur Rechnungstellung und für
den Versand eingeben.

B2B

B2B ist das Akronym für Business-to-
Business. B2B-Printshops sind speziell
auf die Bedürfnisse von Geschäftskun-
den abgestimmt. Inhouse-Printshops
ermöglichen die Produktion von Druck-
sachen im Unternehmen. Der Prozess

Printshop-Login A

de.whitewall.com

der Bestellung und Verrechnung eben-
so wie die CI-konforme Gestaltung und
Editierung werden damit vereinfacht
und schneller.

Eine besondere Form der B2B-Bezie-
hung ist die des Resellers. Der Anbieter
der Druckprodukte druckt nicht selbst,
sondern ist nur Vermittler zwischen
der Online-Druckerei und dem End-
kunden. Der Versand, die Verpackung
sind neutral. Auf der Rechnung an den
Endkunden erscheint nur der Reseller
als Druckdienstleister.

**Reseller einer Online-
Druckerei**

www.saxoprint.de

3.1.2 Web-to-Print-Portale

Open Shop

Open Shops sind Printshops im Internet, die frei für alle Nutzer zugänglich sind. Zielgruppen sind sowohl Privatkunden, B2C, wie auch Geschäftskunden, B2B.

Typischerweise gestaltet der Kunde die Drucksache im Online-Editor des Web-to-Print-Portals. Dazu werden verschiedene Templates mit interaktiven Gestaltungsvarianten angeboten. Externe Dateien, z.B. Bilder, werden per Dateiupload hinzugefügt.

Die Kundendaten mit Rechnungs- und Versandadresse werden erst bei der Auftragserteilung oder durch das Login als registrierter Stammkunde erfasst.

Closed Shop

Closed Shops sind Printshops, die nur für einen bestimmten Kundenkreis oder für eine geschlossene Benutzergruppe zugänglich sind. Der Zugang erfolgt nach der Anmeldung im Internet oder im Intranet eines Unternehmens.

Closed Shops sind meist B2B-Lösungen für Unternehmenskunden. Das Produktportfolio des Printshops entspricht dem Bedarf an Druckprodukten des Unternehmens. Spezifische Templates ermöglichen die CI-konforme Gestaltung der Drucksachen auch ohne spezielle gestalterische Kenntnisse.

Web-to-Print

Auftragsablauf einer Prinproduktion

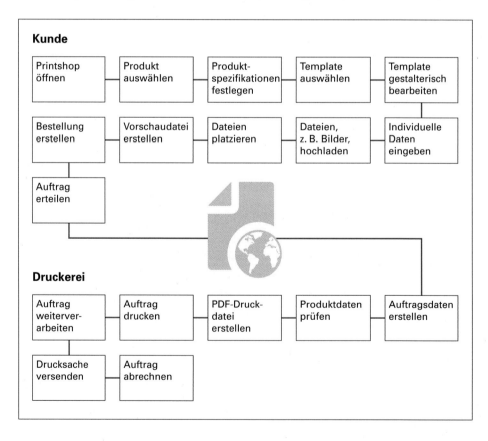

Beim Erstellen der Druckdaten müssen Sie mehrere technische Vorgaben beachten. Dies ist unabhängig vom Weg der Erstellung, egal ob Sie mit einem Online-Editor oder Offline-Editor arbeiten oder die Druckvorlage konventionell mit Programmen wie InDesign, Photoshop oder auch einem Office-Programm erstellen.

3.2.1 Format

Die erste Entscheidung nach der Produktauswahl ist die Wahl des Endformats der Drucksache.

DIN-A-Reihe

Bei den standardisierten Produkten des Web-to-Print-Workflows ist die Basis meist ein Format aus der DIN-A-Reihe. Die Ausgangsgröße der DIN-Reihen ist ein Rechteck mit einer Fläche von einem Quadratmeter. Das Ausgangsformat DIN A0 beträgt 841 x 1189 mm = 1 m². Die kleinere Seite des Bogens steht zur größeren Seite im Verhältnis 1 zu $\sqrt{2}$ (1,4142). Das nächstkleinere Format entsteht jeweils durch Halbieren der Längsseite des Ausgangsformates. Die Zahl gibt an, wie oft das Ausgangsformat A0 geteilt wurde. Ebenso können aus kleineren Formaten durch Verdoppeln der kurzen Seite jeweils die größeren Formate erstellt werden.

DIN lang

DIN lang ist kein genormtes DIN-Format. Die lange Seite des DIN-Formats wird gedrittelt. Dadurch entsteht ein schlankes und gut handhabbares Format. In der Praxis wird DIN A4 lang häufig für Faltblätter und Flyer oder Einladungskarten verwendet.

Für den postalischen Versand gibt es die passenden DIN-lang(DL)-Briefumschläge.

DIN-A-Reihe – Proportionen

Flyer sind in der Werbung nahezu unverzichtbar! Im Gegensatz zur E-Mail- und Newsletter-Werbung überzeugen gedruckte Flyer mit einer außergewöhnlich hohen optischen und haptischen Wertigkeit. So erhält Ihre individuelle Werbebotschaft einen starken Auftritt. Sämtliche Flyer sind sowohl in Farbe als auch einfarbig schwarz kalkulierbar:

DIN lang Hochformat, gefalzt
Format gefalzt 105 x 210 mm
4-seitig

DIN lang Hochformat, gefalzt
Format gefalzt 100 x 210 mm
6-seitig, Wickelfalz

DIN lang Hochformat, gefalzt
Format gefalzt 105 x 210 mm
6-seitig, Wickelfalz

DIN lang Hochformat, gefalzt
Format gefalzt 99 x 210 mm
6-seitig, Zickzackfalz

DIN lang Hochformat, gefalzt
Format gefalzt 105 x 210 mm
6-seitig, Zickzackfalz

DIN lang Hochformat, gefalzt
Format gefalzt 105 x 210 mm
8-seitig, Wickelfalz

DIN lang Hochformat, gefalzt
Format gefalzt 105 x 210 mm
8-seitig, Zickzackfalz

DIN lang Hochformat, gefalzt
Format gefalzt 105 x 210 mm
8-seitig, Altarfalz

DIN lang Hochformat, gefalzt
Format gefalzt 105 x 210 mm
8-seitig, Doppelparallelfalz

DIN lang Querformat, gefalzt
Format gefalzt 210 x 105 mm
4-seitig

DIN lang Querformat, gefalzt
Format gefalzt 105 x 210 mm
6-seitig, Wickelfalz

DIN lang Querformat, gefalzt
Format gefalzt 105 x 210 mm
6-seitig, Zickzackfalz

Flyer DIN lang, gefalzt

www.printweb.de

Freie Formatgestaltung

Viele Web-to-Print-Portale bieten neben den standardisierten Formaten auch freie Formate als Hoch-, Querformat oder quadratisches Format an.

Polaritätsprofile können Ihnen bei der Formatwahl helfen. Natürlich entspricht das Profil dem subjektiven Empfinden des Betrachters. Wenn Sie aber mehrere Personen jeweils ein Profil für ein bestimmtes Format erstellen lassen, dann ergibt sich meist ein eindeutiges übereinstimmendes Ergebnis.

Flyer im Wunschformat bestellen

| 1. Format | 2. Material | 3. Veredelung | 4. B |

Bitte wählen Sie Ihr Format für Flyer im Wunschformat.

Bitte geben Sie die gewünschte Breite ein (min. 5,5 cm, max. 21,0 cm).

000,0 cm

Bitte geben Sie die gewünschte Höhe ein (min. 8,5 cm, max. 29,7 cm).

000,0 cm

Format festlegen
www.flyeralarm.com

	2	1	0	1	2	
gespannt				x		entspannt
dynamisch		x				statisch
eng	x					weit
jung			x			alt
aktiv		x				passiv
modern				x		altmodisch
gefangen				x		frei
fröhlich		x				traurig
stehend	x					liegend
ruhig		x				unruhig
voll				x		leer
klein				x		groß

	2	1	0	1	2	
gespannt				x		entspannt
dynamisch			x			statisch
eng			x			weit
jung			x			alt
aktiv		x				passiv
modern			x			altmodisch
gefangen			x			frei
fröhlich		x				traurig
stehend				x		liegend
ruhig		x				unruhig
voll			x			leer
klein			x			groß

	2	1	0	1	2	
gespannt		x				entspannt
dynamisch		x				statisch
eng		x				weit
jung			x			alt
aktiv	x					passiv
modern	x					altmodisch
gefangen		x				frei
fröhlich		x				traurig
stehend		x				liegend
ruhig	x					unruhig
voll		x				leer
klein		x				groß

Polaritätsprofile
zur Beurteilung verschiedener Formate

3.2.2 Schrift

Offline

Bei der Verwendung von Schrift ist
es ein Unterschied, ob Sie offline
auf einem Computer oder mit einem
Online-Editor die Druckvorlage erstel-
len. Auf Ihrem Computer können Sie
alle installierten Schriften verwenden.
Bei der PDF-Erstellung werden die
Schriften eingebettet und stehen damit
auch nach dem Hochladen im Druck zur
Verfügung.

Die zweite Option ist die Umwand-
lung der Schrift in Pfade. Durch die
Umwandlung wird aus der Schrift eine
Vektorgrafik. Sie ist damit unabhän-
gig vom installierten Zeichensatz zu
verwenden.

Online

Online-Editoren verwenden meist li-
zenzrechtlich frei zu nutzende Schriften
wie z. B. den Google Font „Aldrich regu-
lar" **A**. Sie haben damit bei der Online-
Erstellung Ihrer Druckvorlage nur die
Schriften des Editors zur Auswahl und
können keine eigenen Schriften nutzen.

3.2.3 Beschnitt

Damit es beim Formatschneiden des
Druckprodukts durch Schnitttoleranzen
nicht zu unschönen weißen Rändern,
Blitzern, kommt, müssen randabfal-
lende, angeschnittene Seiteninhalte
über das Seitenformat hinweg in den
Beschnitt positioniert werden. Der Be-
schnitt **B** beträgt meist 3 mm.

Innerhalb des Formats ist ein Sicher-
heitsabstand **C** zum Rand wichtig. Bei
gefalzten, genuteten oder gebundenen
Produkten muss der Sicherheitsabstand
auch zum Falz, zur Nut oder zum Bund
eingehalten werden. Der Sicherheitsab-
stand beträgt meist 4 mm.

Schriften einbetten
PDF-Export aus
InDesign

**Schrift in Pfade um-
wandeln**
in InDesign

**Schriftauswahl im
Online-Editor**
www.cewe-print.de

**Beschnitt B und
Sicherheitsabstand C**

Digitales Bild

3.2.4 Bilder

Bei der Auswahl und der Bearbeitung von Bildern sowie deren Platzierung in Druckvorlagen müssen Sie verschiedene technische Vorgaben beachten.

Auflösung

Bei der Digitalisierung eines Bildes in der Digitalkamera oder im Scanner wird es in einzelne meist quadratische Flächenelemente, Pixel (px), zerlegt. Die Auflösung ist linear, d.h., sie ist immer auf eine Strecke bezogen:

- ppi, Pixel/Inch bzw. Pixel/Zoll
- ppcm, px/cm, Pixel/Zentimeter

in Megapixel angegeben. Abhängig von der Bildart und dem Ausgabeprozess müssen Sie die entsprechende Bildauflösung bzw. das Pixelmaß wählen. Die meisten Digitalkameras haben verschiedene Pixelmaßeinstellungen. Sie beeinflussen mit dieser Einstellung die Bildqualität und die geometrische Größe der Aufnahme.

Halbtonbilder im Druck

Bei der Rasterung im Druck soll das Verhältnis Pixel : Rasterpunkte 2 : 1 betragen. Man nennt den Faktor, der sich aus diesem Verhältnis ergibt, Qualitätsfaktor (QF).

Pixel

Kunstwort aus den beiden englischen Wörtern *picture* und *element*

1 Inch = 2,54 cm

In der Praxis wird häufig mit dem gerundeten Wert von 2,5 cm gerechnet.

Bildauflösung	π
Bildauflösung = Anzahl Pixel / Streckeneinheit	

Halbtonbildauflösung	π
Bildauflösung = Rasterweite x Qualitätsfaktor (Der Qualitätsfaktor ist im Allgemeinen 2)	

Pixelmaß

Mit dem Pixelmaß wird die Breite und Höhe eines digitalen Bildes in Pixel angegeben. Das Pixelmaß und die geometrische Größe eines Pixels sind von der Auflösung unabhängig. Die Gesamtzahl der Pixel eines Bildes ist das Produkt aus Breite mal Höhe. Sie wird

Druckverfahren	Auflösung		
	Druckausgabe		**Digitalfoto**
Offsetdruck	48 L/cm	120 lpi	240 ppi
	60 L/cm	150 lpi	300 ppi
	70 L/cm	175 lpi	350 ppi
Inkjet	720 dpi		150 ppi
Laser	600 dpi		150 ppi

Pixelbild

mit jeweils 60-facher Ausschnittvergrößerung

Beispielrechnungen

1 Welche Auflösung muss ein digitales Bild haben, wenn es mit einer Rasterweite von 60 L/cm gedruckt wird?

```
60 L/cm x 2 px/L = 120 px/cm
oder 300 ppi (304,8 ppi)
```

2 Ein digitales Bild hat die Pixelmaße von 4000 Pixel x 3000 Pixel. Berechnen Sie die maximal mögliche Bildgröße im Druck bei einer Rasterweite von 70 L/cm.

```
70 L/cm x 2 px/L = 140 px/cm
4000 px / 140 px/cm = 28,5 cm
3000 px / 140 px/cm = 21,4 cm
Bildgröße: 28,5 cm x 21,4 cm
```

Strichbilder im Druck

Strichbilder sind Bilder mit vollfarbigen Flächen. Sie werden i.d.R. nicht aufgerastert und brauchen deshalb eine höhere Auflösung als gerastert gedruckte Halbtonbilder. Die Auflösung für Strichbilder beträgt mindestens 1200 ppi. Bei höherer Auflösung ist ein ganzzahliges Verhältnis zur Ausgabeauflösung sinnvoll, um Interpolationsfehler zu vermeiden.

Farbmodus

Der Farbmodus legt fest, in welchem Farbsystem die Bildfarben aufgebaut sind. Bilder aus der Digitalfotografie, aber auch gescannte Bilder sind meist im RGB-Modus abgespeichert. RGB-Modus bedeutet, dass die Farbinformation eines Pixels in den drei Farbkanälen Rot, Grün und Blau aufgeteilt ist. Bilder in Druckdateien sind meist im CMYK-Modus mit vier Farbkanälen für Cyan, Magenta, Yellow (Gelb) und Key bzw. Black (Schwarz) gespeichert.

Farbkanäle einer Bilddatei
Links: RGB-Modus
Rechts: CMYK-Modus

Halbtonbilder
mit unterschiedlicher Auflösung

Halbton, 72 ppi **Halbton, 150 ppi** **Halbton, 300 ppi**

Strichbilder
mit unterschiedlicher Auflösung

Strich, 72 ppi **Strich, 300 ppi** **Strich, 1200 ppi**

71

Digitale Farbe

RGB-System

Das RGB-System basiert auf der additiven Farbmischung. In der additiven Farbmischung werden die Grundfarben Rot, Grün und Blau als Lichtfarben gemischt. Diese Farben entsprechen der Farbempfindlichkeit der drei Zapfenarten des menschlichen Auges.

Die Farben werden im RGB-System durch drei Farbwerte definiert. Ein Farbwert bezeichnet den Rot-Anteil, ein Farbwert den Grün-Anteil und ein Farbwert den Blau-Anteil.

CMYK-System

Das CMYK-System basiert auf der subtraktiven Farbmischung. In der subtraktiven Farbmischung werden Körperfarben gemischt. Körperfarben sind alle Farben, die nicht selbst leuchten, sondern erst durch die Beleuchtung mit Licht sichtbar werden.

Alle konventionellen Druckverfahren, Laserdrucker und Tintenstrahldrucker arbeiten nach dem Prinzip der subtraktiven Farbmischung.

Die Farben werden im CMYK-System durch vier Farbwerte definiert. Ein Farbwert bezeichnet den Cyan-Anteil, ein Farbwert den Magenta-Anteil und ein Farbwert den Gelb-Anteil. Zur Verbesserung des Kontrastes und zur Textdarstellung wird zusätzlich noch Schwarz als vierte Farbe gedruckt.

Rot 255	Rot 0	Rot 0
Grün 0	Grün 255	Grün 0
Blau 0	Blau 0	Blau 255

Rot 0	Rot 255	Rot 255
Grün 255	Grün 0	Grün 255
Blau 255	Blau 255	Blau 0

RGB-System
mit Farbwertanteilen

Cyan 100	Cyan 0	Cyan 0
Magenta 0	Magenta 100	Magenta 0
Yellow 0	Yellow 0	Yellow 100

Cyan 0	Cyan 100	Cyan 100
Magenta 100	Magenta 0	Magenta 100
Yellow 100	Yellow 100	Yellow 0

CMYK-System
mit Farbwertanteilen

RGB oder CMYK?

In welchem Farbmodus laden Sie die Bilddateien in die Druckvorlage im Web-to-Print-Portal hoch? Leider gibt es darauf keine eindeutige Antwort. Es gibt Anbieter, die möchten nur RGB-Dateien, die dann vor dem Druck in der Druckerei standardisiert nach CMYK konvertiert werden. Andere Anbieter erlauben RGB- und/oder CMYK-Dateien. Die RGB-Dateien werden ebenfalls in der Druckerei konvertiert. Die dritte Gruppe der Web-to-Print-Anbieter akzeptiert nur CMYK-Dateien.

Zur farbrichtigen Wiedergabe im Druck muss die Bilddatei das korrekte CMYK-Farbprofil haben. Wir empfehlen die Profile *ISO Coated v2 300 % (ECI)* oder *PSO Coated v3*. Laden Sie dazu von www.eci.org die aktuellen Farbprofile auf Ihren Rechner.

Profile auf dem Computer installieren

Die Installation der Farbprofile auf dem Computer unterscheidet sich bedingt durch das Betriebssystem bei macOS und Windows.

macOS
- Speicherpfad: *Festplatte > Users > Username > Library > ColorSync > Profiles*
- Profilzuweisung: *Systemeinstellungen > Monitore > Farben > Profil auswählen*

Windows
- Speicherpfad: *Festplatte > Windows > system32 > spool > drivers > color*
- Installation nach dem Speichern (Kontextmenü)
- Profilzuweisung: *Systemsteuerung > Anzeige > Einstellungen > Erweitert > Farbverwaltung > Hinzufügen*

Farbeinstellung in Photoshop

Zur Bildverarbeitung in Photoshop überprüfen Sie die Farbeinstellungen.

5. Farbe

Farbmodus

CMYK oder Graustufen, 8 Bit/Kanal

maximaler Farbauftrag

100 % für Servietten

260 % für Overnight und Express

300 % im Standard

minimaler Farbauftrag

Bei einer Farbdeckung unter 10 % kann die Farbe des Druckergebnisses sehr schwach erscheinen. 10 % Gelb wirken beispielsweise schwächer als 10 % Cyan.

Farbprofil

ISO Coated v2 300% (ECI), erhältlich unter http://www.eci.org/de/downloads (Paket ECI_Offset_2009)

- In PDF-Daten ist das Farbprofil als Output-Intent anzulegen.
- Bei Werbetechnik-Produkten und Plakaten (Digitaldruck) ist das korrekte Farbprofil „ISO Coated v2".

Druckdaten – Bilder

www.flyeralarm.com

Downloads

Offset Profile (aktuelle Versionen)		
Neu: PSO SC-B Paper v3 ⊞ pso_sc-b_paper_v3.zip	1376 KB	2017-08-27
PSO Coated v3 ⊞ pso-coated_v3.zip	1784 KB	2015-09-30
PSO Uncoated v3 (FOGRA52) ⊞ pso-uncoated_v3_fogra52.zip	1722 KB	2015-09-30

Download-Bereich der ECI – Farbprofile

www.eci.org

Farbeinstellungen Photoshop

Menü *Bearbeiten > Farbeinstellungen...*

Making of ...

1 Öffnen Sie die Farbeinstellungen unter Menü *Bearbeiten > Farbeinstellungen...* Im Bereich *Arbeitsfarbräume* **A** werden die aktuellen RGB- und CMYK-Profile angezeigt.

2 Stellen Sie im Menü *Arbeitsfarbräume > CMYK* **A** das korrekte Farbprofil ein. In unserem Beispiel: *ISO Coated v2 300% (ECI)* **B**.

Allerdings sind nicht alle Dateiformate auf allen Web-to-Print-Portalen zulässig. Welche in der konkreten Anwendung möglich sind, ist jeweils auf der Seite des Printshops dokumentiert **C**.

Bilder hochladen
www.cewe-print.de

Von RGB nach CMYK konvertieren
Wenn Sie unter Menü *Bild > Modus* einen Moduswandel vornehmen, dann wird der derzeitige Arbeitsfarbraum Ihres Bildes in den von Ihnen in den Farbeinstellungen eingestellten Arbeitsfarbraum konvertiert.

3.2.6 Grafiken

Grafiken können Pixel- oder Vektordateien sein.

Pixelgrafik
Bei Pixelgrafiken ist die Position und Farbigkeit jedes einzelnen Pixels gespeichert. Ein Kreis aus Pixeln ist kein Objekt, sondern ergibt sich erst in der Darstellung aus der Gesamtheit der Pixel. Digital fotografierte Bilder sowie gescannte Bilder und Grafiken setzen sich aus Pixeln zusammen.

Farbmodus konvertieren

in Photoshop *Bild > Modus*

Bilddateiformate
Die gängigen Bilddateiformate für Web-to-Print-Druckvorlagen sind:
- JPEG oder JPG
- TIFF
- PNG
- EPS
- PDF

Vektorgrafik
Vektorgrafiken setzen sich nicht aus einzelnen voneinander unabhängigen Pixeln zusammen, sondern beschreiben eine Linie oder eine Fläche als Objekt. Die Form und Größe des Objekts werden durch mathematische Werte definiert. Zur Speicherung eines Kreises genügen die Position des Kreismittel-

punktes und der Kreisdurchmesser. Die Stärke der Kontur, die Farben oder Füllungen, Verläufe und Muster werden zusätzlich objektbezogen gespeichert.

3.2.7 PDF

PDF, Portable Document Format, wurde 1993 von der Firma Adobe als Dokumentformat für das papierlose Büro eingeführt. Seitdem wurden spezifische PDF-Standards für verschiedene Einsatzbereiche entwickelt.

PDF/X ist der ISO-PDF-Standard für den Printmedien-Workflow. Das X steht für eXchange, den standardisierten Austausch von PDF-Dokumenten zwischen den Stationen des Workflows. In der Praxis werden drei PDF/X-Versionen eingesetzt: PDF/X-1, PDF/X-3 und PDF/X-4. Mit steigender Versionsnummer nehmen die Freiheitsgrade zu. Häufig werden die PDF/X-Vorgaben auch noch durch eigene betriebsspezifische Einstellungen ergänzt.

PDF-Export aus InDesign – Making of ...

1 Öffnen Sie unter Menü *Datei > Exportieren...* den Export-Dialog.

2 Wählen Sie im Reiter *Allgemein* die Einstellung [PDF/X-3:2002] **A**.

3 Belassen Sie die übrigen Einstellungen und exportieren Sie das Dokument.

Adobe PDF exportieren (InDesign)

Pixelgrafik, 600 % vergrößert

Vektorgrafik, 600 % vergrößert

PDF-Dateien

Sie haben die Möglichkeit sowohl einseitige als auch mehrseitige PDF-Datei hochzuladen.

Für unsere Magazine mit Rückendrahtheftung mit Einklappseite können Sie mehrseitige Dateien anliefern, aller den Innenteil, da der Umschlag bei diesem Produkt ein anderes Format hat als der Innenteil.

Beachten Sie jedoch, dass Sie für folgende Produkte keine mehrseitige PDF-Datei senden können:

- Visitenkarten und Postkarten im Set
- Produkte mit einfarbiger Rückseite 4/1-farbig
- Produkte mit Sonderfarbe 2/1-farbig
- Produkte mit Heißfolienflachprägung, partiellem UV-Lack, Relieflack
- Mehrseitige Kalender
- Mailings Postkarten

PDF-Daten müssen dem PDF/X-3:2002 Standard entsprechen. Bitte beachten Sie folgende Vorgaben:

- PDF-Version muss 1.3 sein
- keine Transparenzen
- Die Transparenzreduzierung muss so gewählt werden, dass Texte und Vektoren nicht in Bilddaten konvertie (Vorgabe: hohe Qualität/Auflösung; Die Bezeichnung kann von Software zu Software variieren.)
- keine gefärbten Musterzellen/Kachelmuster
- keine Kommentare oder Formularfelder
- keine Verschlüsselungen (z.B. Kennwortschutz)
- keine OPI-Kommentare
- keine Transferkurven
- Geben Sie ein Output-Intent an

Zusätzlich zu den Bedingungen des PDF/X-3:2002 Standards gilt:

- Alle Schriften müssen in Pfade konvertiert werden.
- keine Ebenen
- keine Drehungen in den PDF-Seiten anlegen

Weitere Informationen zum PDF/X-3:2002 finden Sie unter http://www.pdfx3.org.

Bitte beachten Sie, dass bei Bekleidung und Baumwolltaschen PDF/X-4 als Standard vorausgesetzt wird und f

- keine gefärbten Musterzellen/Kachelmuster
- keine Kommentare oder Formularfelder
- keine Verschlüsselungen (z.B. Kennwortschutz)
- keine OPI-Kommentare
- keine Transferkurven
- Geben Sie ein Output-Intent an

Druckdaten – PDF

www.flyeralarm.com

3.4 Aufgaben

1 Web-to-Print verstehen

Erklären Sie das Prinzip von Web-to-Print.

2 Den Begriff Prosument kennen

Was verteht man unter dem Begriff Prosument?

3 B2C und B2B kennen

Erklären Sie die beiden Akronyme
a. B2C,
b. B2B.

a.

b.

4 Web-to-Print-Portale kennen

Unterscheiden Sie
a. Open Shop,
b. Closed Shop.

a.

b.

5 Druckformate kennen

Erläutern Sie das Format DIN lang.

6 Beschnitt erklären

Begründen Sie die Notwendigkeit des Beschnitts.

7 Bildauflösung berechnen

Wie lautet die Formel zur Berechnung
der Bildauflösung?

8 Pixelmaß kennen

Erklären Sie den Begriff Pixelmaß.

9 Halbtonbildauflösung berechnen

Wie lautet die Formel zur Berechnung
der Halbtonbildauflösung?

10 Farbmodus kennen

Welche Bildeigenschaft wird durch den
Farbmodus festgelegt?

11 Pixel- und Vektorgrafiken unterscheiden

Erläutern Sie den prinzipiellen Aufbau
von
a. Pixelgrafiken,
b. Vektorgrafiken.

a.

b.

4.1 PDF in HTML5 konvertieren

PDF ist das Standard-Dateiformat in der Printmedienproduktion. Natürlich können Sie die PDF-Datei auch direkt im Browser öffnen. Dem Medium angemessener ist aber die Konvertierung des PDF-Dokuments in HTML5. Adobe Acrobat bietet die Möglichkeit des Exports als HTML.

Es gibt mehrere Offline- und Online-Alternativen zur Konvertierung von PDF-Dokumenten in HTML5-Seiten. Wir möchten Ihnen als Beispiel den *online-pdf-to-html5-converter* der Firma IDRsolutions, www.idrsolutions.com, vorstellen.

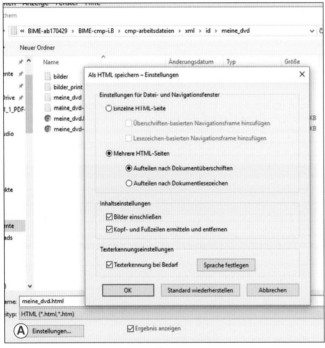

HTML-Export aus Acrobat

online-pdf-to-html5-converter

www.idrsolutions.com/online-pdf-to-html5-converter

Acrobat – Making of …

1 Öffnen Sie den Exportdialog unter Menü *Datei > Exportieren in > HTML-Webseite*.

2 Öffnen Sie das Fenster *Als HTML speichern - Einstellungen* **A**.

3 Probieren Sie verschiedene Einstellungsvarianten, um ein optimales Ergebnis zu erzielen.

Online-Konverter – Making of …

1 Öffnen Sie den Upload-Dialog **B**.

2 Laden Sie Ihre PDF-Datei hoch.

3 Wählen Sei die Konvertierungsoption **C**.

4 Starten Sie die Konvertierung **D**.

© Springer-Verlag GmbH Deutschland, ein Teil von Springer Nature 2019
P. Bühler et al., *Crossmedia Publishing*, Bibliothek der Mediengestaltung,
https://doi.org/10.1007/978-3-662-54999-5_4

5 Öffnen Sie die HTML5-Seiten im Browser **E** oder laden Sie das ZIP-Archiv auf Ihren Computer **F**.

6 Entpacken Sie das ZIP-Archiv.

7 Öffnen Sie die Datei *index.html* **G** im Browser.

8 Überprüfen Sie das Ergebnis der Konvertierung und modifizieren Sie die Dateien ggf. im Editor. Die Darstellungsgröße **H** und die Darstellungsform **I** können Sie im Browserfenster in der Steuerungsleiste einstellen.

Optionen nach der Konvertierung in HTML5

Dateiverzeichnis nach der Konvertierung

Extrahiertes bzw. entpacktes ZIP-Archiv

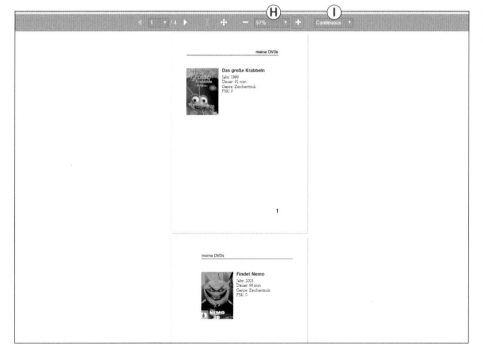

Browserdarstellung der nach HTML5 konvertierten PDF-Datei

4.2 Rich-Media-Inhalte

Rich Media bezeichnet Inhalte in Onlinemedien, die mehr sind als Text und Bild. Dazu gehören Video, Audio und Animationen. Audio- und Videodateien können Sie entweder direkt dem PDF-Dokument hinzufügen oder als Streaming verknüpfen. Acrobat unterstützt alle H.264-kompatiblen Dateiformate. Andere Dateiformate müssen Sie mit der Software Adobe Media Encoder konvertieren. Als URL-Typen sind RTMP, HTTP und HTTPS zulässig. RTMP, Real Time Messaging Protocol, ist ein proprietäres Adobe-Netzwerkprotokoll, um Audio-, Video- und sonstige Daten über das Internet von einem Media Server zu einem Flash-Player zu übertragen.

4.2.1 Audiodateien hinzufügen

Making of ...

1 Öffnen Sie die PDF-Datei.

2 Wählen Sie das Werkzeug *Rich Media > Audio hinzufügen* **A**.

3 Doppelklicken Sie auf die Seite. An dieser Stelle platzieren Sie damit die linke obere Ecke des Medienrahmens.

4 Wählen Sie die Option *Erweiterte Optionen anzeigen* **B**, um die Mediensteuerung zu konfigurieren.

5 Geben Sie im Feld *Datei* **C** die URL ein oder klicken Sie auf *Durchsuchen...* **D**, um eine Audiodatei auszuwählen.

6 Bestätigen Sie mit *OK* **E**.

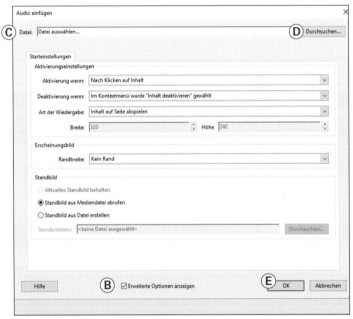

Audio einfügen

Rich-Media-Elemente hinzufügen

4.2.2 Videodateien hinzufügen

Making of ...

1 Öffnen Sie die PDF-Datei.

2 Wählen Sie das Werkzeug *Rich Media* **A** > *Video hinzufügen* (Screenshot linke Seite unten).

3 Doppelklicken Sie auf die Seite. An dieser Stelle platzieren Sie damit die linke obere Ecke des Medienrahmens.

4 Geben Sie im Feld *Datei* **B** die URL ein oder klicken Sie auf *Durchsuchen...* **C**, um eine Videodatei auszuwählen.

5 Wählen Sie die Option *Erweiterte Optionen anzeigen* **D**, um die *Wiedergabesteuerung* **E** zu konfigurieren.

6 Bestätigen Sie mit *OK* **F**.

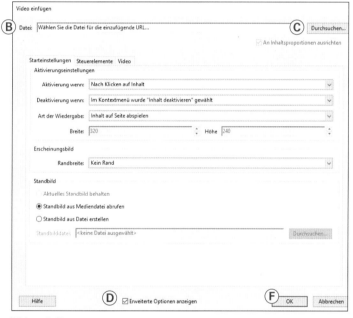

Video einfügen

Video bearbeiten

Neue Schaltfläche

Schaltfläche Eigenschaften – Allgemein

4.2.3 Schaltflächen hinzufügen

Making of …

1 Öffnen Sie die PDF-Datei.

2 Wählen Sie das Werkzeug *Rich Media* **A** > *Schaltfläche hinzufügen* (Screenshot auf Seite 80 unten).

3 Doppelklicken Sie auf die Seite. An dieser Stelle platzieren Sie damit die linke obere Ecke der Schaltfläche.

4 Öffnen Sie das Dialogfenster *Eigenschaften* **B**.

5 Benennen Sie die Schaltfläche **C**.

6 Legen Sie die *Aktionen* **D** und **E** fest.

7 Schließen Sie das Dialogfenster **F**.

Schaltfläche Eigenschaften – Aktionen > Auslöser wählen

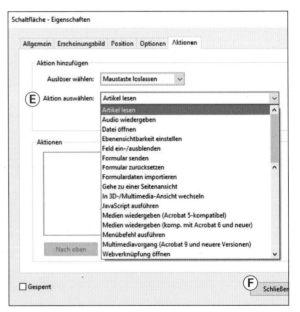

Schaltfläche Eigenschaften – Aktionen > Aktion auswählen

4.3 Sicherheitseinstellungen

Datensicherheit war bei einem Dateiformat wie PDF, das als Austauschformat eingesetzt wird, schon immer ein wichtiger Aspekt. Durch die Entwicklung hin zu interaktiven Formularen und Dateien mit Multimedia-Elementen und Skripts gewinnen die Sicherheitseinstellungen noch größere Bedeutung. Wir unterscheiden zwei Bereiche der Sicherheit:

- *Anwendungssicherheit*
 Hier geht es um den Schutz der Programme wie Acrobat und Acrobat Reader gegen das Ausnützen von Schwachstellen und böswillige Angriffe. Regelmäßige Updates sind eine einfache Möglichkeit, den Schutz aktuell zu halten.
- *Inhaltssicherheit*
 Die Inhaltssicherheit gewährleistet die Integrität des PDF-Inhalts. So verhindern die Sicherheitseinstellungen z. B. unerwünschte Änderungen und das Drucken von PDF-Dokumenten.

4.3.1 Sicherheitseinstellungen in Acrobat

Die wichtigsten Sicherheitseinstellungen sind der Kennwortschutz und der Schutz des PDF-Dokuments durch ein Zertifikat.

Kennwortschutz

Beim Einrichten des Kennwortschutzes für ein PDF-Dokument können Sie festlegen, ob zum Öffnen, zum Kopieren von Inhalten oder zum Drucken des PDF-Dokuments jeweils ein Kennwort notwendig ist. Gehen Sie dazu auf Menü *Datei > Eigenschaften... > Sicherheit > Sicherheitssystem: Kennwortschutz* oder *Werkzeug Schützen > Weitere Optionen > Sicherheitseigenschaften > Sicherheitssystem: Kennwortschutz*.

Zertifikatsicherheit

Um mit PDF-Zertifikatsicherheit zu arbeiten, benötigen Sie und der Empfänger der PDF-Datei eine digitale ID. Die IDs werden entweder lokal in Acrobat oder auf einem sogenannten Signaturserver zentral verwaltet. Dieses Verfahren bietet gegenüber dem Kennwortschutz eine erhöhte Sicherheit, setzt aber voraus, dass Sender und Empfänger über die jeweiligen Zertifikate bzw. Schlüssel zum Bearbeiten des PDF-Dokuments verfügen. Durch die Zuordnung unterschiedlicher Zertifikate für verschiedene Empfänger können Sie einzelnen Nutzern, deren Identität durch das Zertifikat überprüft wird, verschiedene Berechtigungen zur Bearbeitung eines PDF-Dokuments zuweisen. Gehen Sie dazu auf Menü *Datei > Eigenschaften… > Sicherheit > Sicherheitssystem: Zertifikatsicherheit* oder *Werkzeug Schützen > Weitere Optionen > Sicherheitseigenschaften > Sicherheit > Sicherheitssystem: Zertifikatsicherheit.*

Erweiterte Sicherheitseinstellungen
Servergestützte Sicherheitseinstellungen und den Sandbox-Schutz richten Sie unter Menü *Bearbeiten > Voreinstellungen > Allgemein > Sicherheit* oder *> Sicherheit (erweitert)* ein. Eine weitere Option zu servergestützten Sicherheitseinstellungen gibt es bei *Werkzeug Schützen > Sicherheitseigenschaften > Sicherheitssystem: Adobe Experience Manager-Dokumentsicherheit.*

Richtlinie Zertifikatsicherheit
Nach Auswahl des Sicherheitssystems *Zertifikatsicherheit* ist der erste Schritt die Erstellung einer *Zertifikatsrichtlinie.* Folgen Sie im Weiteren der Nutzerführung.

4.3.2 Sicherheitsrichtlinien und PDF/X

Für PDF-Dokumente im PDF/X-Standard sind keine Sicherheitseinstellungen zulässig. Dies ist folgerichtig, da bei der Verarbeitung der PDF-Datei in einem automatisierten PDF-Printworkflow natürlich beim Öffnen und Bearbeiten der Datei kein Kennwort eingegeben werden kann.

4.4 PDF optimieren und Farbmodus konvertieren

Eine PDF-Datei wird mit einem bestimmten Setting für einen Ausgabeprozess, z. B. die Druckausgabe als PDF/X, erstellt. Für die Ausgabe in anderen Medien, z. B. als Download-Datei zur Webansicht oder als E-Book, müssen bestimmte Parameter der Datei modifiziert werden.

4.4.1 PDF optimieren

In Acrobat öffnen Sie zur PDF-Optimierung das Werkzeug *PDF optimieren* oder speichern die Datei unter Menü *Datei > Speichern als > Optimiertes PDF...* Die folgenden Einstellungen zeigen nur eine Übersicht. Sie müssen die Einstellungen auf die Anforderungen des jeweiligen Ausgabeprozesses hin anpassen.

PDF optimieren – Einstellungsoptionen A

Registerkarte Bilder

- Die *Neuberechnung* von Bildern bedeutet Neuberechnung der Auflösung. Dabei erfolgt nur ein Downsampling (Herunterrechnen) zu hoch aufgelöster Bilder. Niedrig aufgelöste Bilder werden in ihrer Auflösung belassen. Die *Bikubische Neuberechnung* führt bei Halbtonbildern zum besten Ergebnis.
- Die *Komprimierung* erfolgt automatisch hinsichtlich der Qualitätsoptimierung.
- *Schwarzweißbilder* sind 1-Bit-Strichabbildungen. Hier kann eine Neuberechnung zu sehr unschönen Treppenstufen oder Interferenzerscheinungen führen. Sie sollten deshalb 1-Bit-Bilder nicht neu berechnen lassen. Die Einstellung in der Registerkarte führt dazu, dass nur Bilder mit einer Auflösung von über 450 dpi neu berechnet werden.

Registerkarte Schriften

- Quell- und Zieldokument müssen für eine übereinstimmende typografische Darstellung dieselben Schriften enthalten. Schriften müssen deshalb immer vollständig eingebettet werden **A**. Falls sich aus technischen oder rechtlichen Gründen eine Schrift nicht einbetten lässt und die Schrift auf dem Ausgabesystem nicht vorhanden ist, dann wird automatisch eine Ersatzschrift verwendet.

Registerkarte Transparenz

- Die Transparenz von Schrift und grafischen Elementen muss für manche Anwendungen reduziert werden. Die Einstellung *Acrobat 4.0 oder höher* **B** reduziert die Transparenz, da in dieser Version Transparenz noch nicht unterstützt wurde.

Registerkarte Objekte löschen

- Objekte, die in Acrobat oder in Quellprogrammen erstellt wurden, stören oft die Ausgabe oder Konvertierung der PDF-Datei z. B. als ePaper. Es ist deshalb sinnvoll, alle Objekte, die nicht gebraucht werden, zu löschen.

Registerkarte Benutzerdaten verwerfen

- Benutzerdaten können persönliche Daten oder auch Kundendaten enthalten, die nicht zur Weitergabe bestimmt sind. Es ist deshalb sinnvoll, alle Benutzerdaten, die nicht gebraucht werden, zu löschen.

Registerkarte Bereinigen

- Bereinigen löscht nutzlose Objekte aus der Datei. Dazu gehören Elemente, die außerhalb der Seite positioniert sind, und z. B. ausgeblendete Ebenen. Es ist deshalb sinnvoll, alle Objekte, die nicht gebraucht werden, zu löschen. Aber Vorsicht, löschen Sie nur Objekte, die die Dokumentfunktionalität nicht beeinflussen.

4.4.2 Farbmodus konvertieren

Making of …

Ein PDF/X-Dokument im CMYK-Modus soll in den sRGB-Farbraum konvertiert werden.

1 Öffnen Sie im Werkzeug *Druckproduktion* oder in *PDF optimieren* das Dialogfenster *Preflight* A.

2 Wählen Sie die Option *Profile > Farben konvertieren > Nach sRGB konvertieren* B.

3 Konvertieren Sie die Datei mit *Prüfen und korrigieren* C.

Preflight – Farben konvertieren

4.5 ePaper

4.5.1 Produkte

Ein ePaper ist die digitale Ausgabe einer Zeitung oder einer Zeitschrift. Meist als 1:1-Abbild in Form einer PDF-Datei, aber auch ergänzt durch multimediale Inhalte. Die digitale Ausgabe einer Zeitung oder einer Zeitschrift wird in Abo-Modellen häufig in Kombination mit der Printausgabe angeboten. Bibliotheken haben in ihrer Online-Ausleihe neben eBooks auch ePapers von Zeitungen und Zeitschriften. Sie können ePaper auf Computermonitoren oder mobilen Endgeräten im Browser oder mit speziellen eReadern wie z. B. dem kostenlosen Bluefire Reader für iOS und Android lesen.

4.5.2 ePaper erstellen

Zur Erstellung eines ePapers gibt es mehrere Programme und Online-Portale. Basis ist bei allen Systemen ein PDF-Dokument, das importiert bzw. auf das Portal hochgeladen und dort konvertiert wird. Der Funktionsumfang ist in den jeweils preislich gestaffelten Paketen unterschiedlich. Im einfachsten Fall erhalten Sie ein blätterbares PDF. In umfangreicheren Paketen können z. B. Audio, Video, Navigationselemente und Bildergalerien in das ePaper integriert werden.

Zur optimalen Konvertierung einer PDF-Datei in ein ePaper sollten Sie folgende Parameter beachten:

- Keine Sicherheitseinstellungen
- Keine Verschlüsselung
- Einheitliches Seitenformat
- Keine Doppelseiten
- Weboptimiert
- sRGB-Farbraum
- Transparenzen reduziert
- Schriften vollständig eingebettet
- Keine geschützten Schriftarten

Online-Ausleihe Stadtbücherei Stuttgart

ePaper Marbacher Zeitung
Ein Artikel **A** ist ausgewählt und wird anschließend groß angezeigt **B**.

Making of …

Ein PDF-Dokument soll in einem Online-Portal in ein ePaper konvertiert werden, in unserem Beispiel www.1000grad-epaper.de.

1 Optimieren Sie das PDF-Dokument zur ePaper-Erstellung.

2 Öffnen Sie die Anwendung *1000grad-epaper*.

3 Laden Sie die PDF-Datei hoch.

4 Erstellen Sie das ePaper **A**.

5 Testen Sie das ePaper.

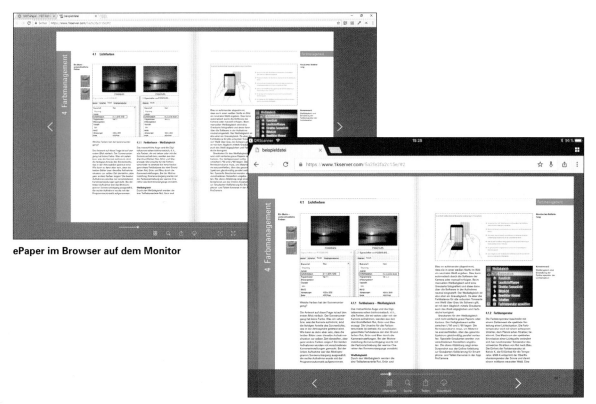

ePaper im Browser auf dem Monitor

ePaper im Browser auf dem iPad

4.6 Aufgaben

1 Das Akronym PDF kennen

Was bedeutet das Akronym PDF?

2 Sicherheitseinstellungen nutzen

Erläutern Sie die beiden Dimensionen der Sicherheitseinstellungen:
a. Anwendungssicherheit
b. Inhaltssicherheit

a.

b.

3 Rich Media kennen

Nennen Sie 3 Beispiele für Rich-Media-Inhalte in Onlinemedien.

1.

2.

3.

4 Audiodatei hinzufügen

Erläutern Sie die Einbettung einer Audiodatei in ein PDF-Dokument.

5 Videodatei hinzufügen

Erläutern Sie die Einbettung einer Videodatei in ein PDF-Dokument.

6 ePaper kennen

Welche Medienprodukte werden als ePaper bezeichnet?

7 Konvertierung PDF zu ePaper kennen

Nennen Sie 5 technische Parameter, die bei der Konvertierung einer PDF-Datei in ein ePaper beachtet werden müssen.

1.

2.

3.

4.

5.

8 Farbräume kennen

Welcher Farbraum wird für ePaper üblicherweise verwendet?

9 PDF-Datei optimieren

Erläutern Sie das Prinzip der Neube-
rechnung von Bildern bei der PDF-
Optimierung.

10 PDF-Datei optimieren

Begründen Sie die Notwendigkeit der
Optimierung einer PDF-Datei.

11 PDF-Datei optimieren

Nennen Sie 3 technische Parameter, die
zur Veröffentlichung in Digitalmedien
modifiziert werden müssen.

1.

2.

3.

5.1 Lösungen

5.1.1 Single Source

1 Single Source Publishing kennen

Der Begriff Single Source Publishing, SSP, meint die Publikation komplexer Dokumente aus einer Datenquelle. Grundkonzept der komplexen Dokumente ist die strenge Trennung von Inhalt, Struktur und Design.

2 CMS kennen

CMS steht für Content-Management-System.

3 Qualitätsmerkmale von Redaktionssystemen kennen

1. Mehrere Redakteure können den Content ohne Programmierkenntnisse pflegen.
2. Kurzfristige Aktualisierung des Contents ist möglich.
3. Medienneutrale Datenhaltung und medienspezifische Publikation des Contents aus einem System
4. Die strikte Trennung in Frontend und Backend erleichtert die Administration und erhöht die Datensicherheit.
5. Klare Rechtezuweisung erfolgt durch detaillierte Nutzerverwaltung.

4 Veröffentlichung auf mehreren Kanälen verstehen

Die Inhalte werden in Medien auf verschiedenen Ausgabekanälen veröffentlicht. Die Ausgabe erfolgt beispielsweise als PDF, als Responsive HTML5 und als ePub.

5 Trennung von Inhalt und Layout verstehen

Die konsequente Trennung von Inhalt, Struktur und Layout ist systembedingt bei crossmedialem Single Source Publishing notwendig. Deshalb müssen schon vor der Erstellung bei der Konzeption eines Dokuments die Besonderheiten des jeweiligen Ausgabemediums beachtet werden.

6 Responsives Design kennen

Der Begriff responsiv leitet sich vom englischen Wort response „Antwort" oder „Reaktion" ab. Ein responsives Design reagiert auf das Endgerät, mit dem es betrachtet wird.

7 ePub-Darstellung beschreiben

Layout und Textformatierung werden in ePub-Dokumenten weitgehend durch die Einstellungen des Readers bestimmt.

5.1.2 XML

1 XML kennen

XML, eXtensible Markup Language, ist eine Skriptsprache zur Strukturierung system- und medienneutraler Daten.

2 XML-Prolog erstellen

Ein XML-Dokument beginnt mit der XML-Deklaration im Prolog mit dem Element `<?xml…?>`. Im Prolog sind Attribute des XML-Dokuments definiert:

- *version*: Obwohl die Version 1.1 freigegeben ist, wird allgemein immer noch die Version 1.0 festgelegt.
- *encoding*: XML verwendet UTF-8.

© Springer-Verlag GmbH Deutschland, ein Teil von Springer Nature 2019
P. Bühler et al., *Crossmedia Publishing*, Bibliothek der Mediengestaltung,
https://doi.org/10.1007/978-3-662-54999-5

3 Elemente und Attribut unterscheiden

a. Elemente
Ein XML-Dokument hat immer eine Baumstruktur mit ineinander verschachtelten Elementen. Das erste Element nach dem Prolog ist das Wurzelelement. Mit ihm wird das XML-Dokument auch wieder geschlossen. Alle anderen Elemente sind Kindelemente des Wurzelelements.

b. Attribute
Durch die Festlegung von Attributen im Start-Tag eines Elements werden dem Inhalt des Elements zusätzliche Informationen zugeordnet.

4 XSL und XSLT kennen

- XSL, Extensible Stylesheet Language
- XSLT, Extensible Stylesheet Language Transformation, ist als Teil von XSL eine Metasprache zur Transformation der XML-Datei in das jeweilige Ausgabeformat des Ausgabemediums.

5 Stylesheet beschreiben

Im XSLT-Prozess wird ein XML-Quelldokument, gesteuert durch ein Stylesheet, in ein Zieldokument transformiert. Das Zieldokument kann ein XML-, ein HTML- oder auch ein Textdokument sein.

6 DTD und XSD kennen

- DTD, Document Type-Definition
- XSD, XML-Schema Definition

7 DTD kennen

Mit der DTD, Document Type-Definition, werden das Vokabular und die Grammatik eines XML-Dokuments definiert:
- Elementtyp-Deklarationen
- Attributlistendeklarationen

8 DTD und XSD unterscheiden

Ein XML-Schema ist, im Gegensatz zu einer DTD, immer eine eigene Datei. Sie wird mit dem XML-Dokument in dessen Prolog verknüpft. Das XML-Schema bietet gegenüber einer DTD mehrere Vorteile.
Ein XML-Schema …
- ist ein XML-Dokument und somit automatisch validierbar.
- enthält eine Vielzahl vordefinierter Datentypen, z. B. xsd:string, xsd:decimal, xsd:integer oder xsd:date.
- ermöglicht die Definition eigener Datentypen.
- ermöglicht die Definition von Namensräumen, z. B. xsi, xsd oder meinxsd.
- legt die erlaubten Elemente fest.
- überprüft, ob ein Element leer ist.
- überprüft, ob ein Element vorgegebene Werte enthält.
- überprüft die Reihenfolge und Anzahl der Kindelemente.
- überprüft Elementattribute.

9 Validierung erläutern

Mit Hilfe eines Validators lässt sich einfach überprüfen, ob ein XML-Schema den XML-Regeln und den Vorschriften des XML-Schemas entspricht.

10 XML-Regeln erklären

a. Wohlgeformt: Die syntaktischen XML-Regeln sind eingehalten.
b. Gültig: Das Dokument entspricht den Festlegungen in der DTD oder im XML-Schema.

11 XML-Datenbankexport ausführen

Export aus eine MySQL-Datenbank:
- Datenbank auswählen
- Datenbankabfrage durchführen
- Exporteinstellungen:
 Ausgabe in Datei
 Ausgabeformat wählen
 Export-Inhalte
- Exportieren

12 XML als HTML ausgeben

Zur Darstellung eines XML-Dokuments als HTML-Dokument im Browser muss ein CSS- oder XSL-Stylesheet mit CSS-Anweisungen erstellt werden. Der XSLT-Prozessor im Browser transformiert anhand der Prozessanweisungen des Stylesheets das XML-Dokument in eine HTML-Datei zur Anzeige im Browser.

13 XML in InDesign importieren

Manueller Import einer XML-Datei:
- Ein leeres ID-Dokument erstellen
- Seitenelemente erstellen
- Formatierungen definieren
- Importieren des XML-Dokuments in die Strukturansicht

14 XML-Importeinstellungen kennen

- *Inhalt zusammenführen* ersetzt eine in der InDesign-Datei schon vorhandene Struktur durch die importierte XML-Struktur.

- *Inhalt anhängen* hängt die neuen Inhalte einfach an die bestehende Struktur hinten dran.

15 XML aus InDesign exportieren

InDesign-Datei als XML exportieren: Im Menü *Datei* auf *Exportieren...* und als Format *XML* wählen oder im Kontextmenü der Strukturansicht die Option *XML exportieren* wählen. Beides führt zum Dialogfeld *XML exportieren*.

16 IDML kennen

IDML steht für InDesign Markup Language.

17 IDML erklären

Ja, da eine IDML-Datei ein ZIP-Container mit allen Dateielementen ist. Nach dem Entpacken lassen sich die Dateien in einem XML-Editor bearbeiten.

18 InDesign-Dokument verpacken

Beim Verpacken werden alle mit dem InDesign verknüpften Dateien und Schriften in einem Ordner gesammelt. Damit ist gewährleistet, dass bei der Weitergabe dieses Ordners alle Elemente bei der Druckformherstellung vorhanden sind.

19 InDesign-Dokument als PDF exportieren

PDF-Joboptions sind Dateien, in denen die Einstellungen für den PDF-Export bzw. die PDF-Erstellung gespeichert sind. Die Einstellungen können nach der Installation der Datei beim Export aus InDesign im Exportdialog ausgewählt werden.

5.1.3 Web-to-Print

1 Web-to-Print verstehen

Web-to-Print, WtP oder W2P, wird heute meist mit dem Begriff Online-Druckerei gleichgesetzt. Der Workflow von der Kreation bis zur digitalen Druckvorlage wird nicht mehr in der Agentur, dem Druckvorstufenbetrieb oder der Druckerei ausgeführt, sondern in einem interaktiven Internetportal oder auf dem Computer des Kunden.

2 Den Begriff Prosument kennen

Der Begriff „Prosument" ist von dem englischen Wort „Prosumer", als Kofferwort gebildet aus den beiden Worten „Producer" und „Consumer", abgeleitet.

3 B2C und B2B kennen

a. B2C steht für Business-to-Consumer. Der B2C-Printshop ist für alle Kunden über ein Web-to-Print-Portal zugänglich.
b. B2B ist das Akronym für Business-to-Business. B2B-Printshops sind speziell auf die Bedürfnisse von Geschäftskunden abgestimmt.
c.

4 Web-to-Print-Portale kennen

a. Open Shops sind Printshops im Internet, die frei für alle Nutzer zugänglich sind. Zielgruppen sind sowohl Privatkunden, B2C, wie auch Geschäftskunden, B2B.
b. Closed Shops sind Printshops, die nur für einen bestimmten Kundenkreis oder für eine geschlossene Benutzergruppe nur nach Anmeldung im Internet oder im Intranet eines Unternehmens zugänglich sind.

5 Druckformate kennen

DIN lang ist kein genormtes DIN-Format. Die lange Seite des DIN-Formats wird gedrittelt. Dadurch entsteht ein schlankes und gut handhabbares Format. In der Praxis wird DIN A4 lang häufig für Faltblätter und Flyer oder Einladungskarten verwendet.

6 Beschnitt erklären

Beim Formatschneiden des Druckprodukts müssen randabfallende, d.h. angeschnittene Seiteninhalte über das Seitenformat hinweg in den Beschnitt positioniert werden. Der Beschnitt verhindert, dass es durch Schnitttoleranzen zu unschönen weißen Rändern, Blitzern, kommt. Der Beschnitt beträgt meist 3 mm.

7 Bildauflösung berechnen

Bildauflösung	π
Bildauflösung = Anzahl Pixel / Streckeneinheit	

8 Pixelmaß kennen

Mit dem Pixelmaß wird die Breite und Höhe eines digitalen Bildes in Pixel angegeben. Das Pixelmaß und die geometrische Größe eines Pixels sind von der Auflösung unabhängig. Die Gesamtzahl der Pixel eines Bildes ist das Produkt aus Breite mal Höhe. Sie wird in Megapixel angegeben.

9 Halbtonbildauflösung berechnen

Halbtonbildauflösung	π
Bildauflösung = Rasterweite x Qualitätsfaktor	
(Der Qualitätsfaktor ist im Allgemeinen 2)	

10 Farbmodus kennen

Der Farbmodus legt fest, in welchem Farbmodell, RGB oder CMYK, die Bildfarben aufgebaut sind.

11 Pixel- und Vektorgrafiken unterscheiden

a. Pixelgrafiken sind wie digitale Fotografien aus einzelnen Bildelementen (Pixel) zusammengesetzt.
b. Vektorgrafiken setzen sich nicht aus einzelnen voneinander unabhängigen Pixeln zusammen, sondern beschreiben eine Linie oder eine Fläche als Objekt. Die Form und Größe des Objekts werden durch mathematische Werte definiert.

5.1.4 PDF-to-Web

1 Das Akronym PDF kennen

Portable Document Format

2 Sicherheitseinstellungen nutzen

a. Bei der Anwendungssicherheit geht es um den Schutz der Programme wie Acrobat und Acrobat Reader gegen das Ausnützen von Schwachstellen und böswillige Angriffe. Regelmäßige Updates sind eine einfache Möglichkeit, den Schutz aktuell zu halten.

b. Die Inhaltssicherheit gewährleistet die Integrität des PDF-Inhalts. So verhindern die Sicherheitseinstellungen z. B. unerwünschte Änderungen und das Drucken von PDF-Dokumenten.

3 Rich Media kennen

Rich Media bezeichnet Video, Audio und Animationen als Inhalte in Onlinemedien.

4 Audiodatei hinzufügen

Das Einbetten erfolgt mit der Option „Audio hinzufügen" im Werkzeug Rich Media. Die Position auf der Seite wird durch Mausklick festgelegt. Verschiedene Arten der Wiedergabesteuerung sind in den Einstellungen möglich.

5 Videodatei hinzufügen

Das Einbetten erfolgt mit der Option „Video hinzufügen" im Werkzeug Rich Media. Die Position auf der Seite wird durch Mausklick festgelegt. Verschiedene Arten der Wiedergabesteuerung sind in den Einstellungen möglich.

6 ePaper kennen

Ein ePaper ist die digitale Ausgabe einer Zeitung oder einer Zeitschrift. Meist als 1:1-Abbild einer PDF-Datei, häufig mit multimedialen Inhalten.

7 Konvertierung PDF zu ePaper kennen

Zur optimalen Konvertierung einer PDF-Datei in ein ePaper müssen folgende Parameter beachtet werden:
1. Keine Sicherheitseinstellungen
2. Keine Verschlüsselung
3. Einheitliches Seitenformat

4. Weboptimiert
5. sRGB-Farbraum
6. Transparenzen reduziert
7. Schriften vollständig eingebettet

8 Farbräume kennen

Der übliche Farbraum für ePaper ist
sRGB.

9 PDF-Datei optimieren

Die Neuberechnung von Bildern be-
deutet Neuberechnung der Auflösung.
Dabei erfolgt nur ein Downsampling
(Herunterrechnen) zu hoch aufgelöster
Bilder. Niedrig aufgelöste Bilder werden
in ihrer Auflösung belassen. Die
Bikubische Neuberechnung führt bei
Halbtonbildern zum besten Ergebnis.

10 PDF-Datei optimieren

Eine PDF-Datei wird mit einer bestimm-
ten Joboption für einen Ausgabepro-
zess, z. B. die Druckausgabe als PDF/X,
erstellt. Für die Ausgabe in anderen
Medien, z. B. als Download-Datei zur
Webansicht oder als E-Book,
müssen bestimmte Parameter der Datei
modifiziert werden.

11 PDF-Datei optimieren

1. Bildauflösung
2. Farbmodus
3. Transparenz

.

5.2 Links und Literatur

Links

Weitere Informationen zur Bibliothek der Mediengestaltung
www.bi-me.de

Adobe
www.adobe.com/de

Organisationen
www.apachefriends.org
www.eci.org
www.w3.org/TR/xml

Blogs und Foren
www.adobe.com/de/exchange
helpx.adobe.com/indesign/using/scripting.html
www.hilfdirselbst.ch
www.indesignscript.de

Software
www.1000gradepaper.de
www.altova.com
www.corefiling.com/opensource/schemaVali¬date.html
www.freeformatter.com/xsd-generator.html
www.freeformatter.com/xml-validator-xsd.html
www.idrsolutions.com/online-pdf-to-html5-converter
www.liquid-technologies.com/online-xml-to-xsd-converter
notepad-plus-plus.org
www.oxygenxml.com
www.princexml.com
www.schema.de
www.stylusstudio.com
www.xmlvalidation.com

Web-to-Print-Portale
de.whitewall.com
www.cewe-print.de
www.flyeralarm.com
www.konradinprintshop.de
www.printweb.de
www.saxoprint.de

Literatur

Joachim Böhringer et al.
Kompendium der Mediengestaltung
Springer Vieweg Verlag 2014
ISBN 978-3642548147

Sissi Closs
Single Source Publishing
entwickler.press 2013
ISBN 978-388020786

Christin Götz
Print CSS
Pagina 205
ISBN 978-338529089

Hoffmann-Walbeck et al.
Standards in der Medienproduktion
Springer Vieweg Verlag 2013
ISBN 978-3642150425

Tobias Ott
Crossmediales Publizieren im Verlag
De Gruyter 2017
ISBN 978-310307047

Hans Peter Schneeberger
PDF in der Druckvorstufe
Galileo Design Verlag 2014
ISBN 978-3836217507

Helmut Vonhoegen
Einstieg in XML
Rheinwerk Computing 2015
ISBN 978-3836237987

Markus Wäger
Adobe Photoshop CC
Rheinwerk Design Verlag 2016
ISBN 978-3836242677

5.3 Abbildungen

S2, 1: Autoren
S3, 1: Adobe
S3, 2a: Schema
S3, 2b: Adobe
S4, 1: Abobe
S5, 1a, b: Adobe
S5, 2, 3: Autoren
S6, 1, 2, 3: Autoren
S7, 1a, b: Autoren
S8, 1a, b, 2a, b: Autoren
S9, 1, 2a, b: Autoren
S10, 1, 2: Autoren
S11, 1: Autoren
S12, 1, 2: Autoren
S13, 1a, b, 2a, b: Autoren
S14, 1a, b, 2: Autoren
S15, 1, 2: Autoren
S16, 1, 2: Autoren
S18, 1: Autoren
S19, 1, 2: Autoren
S20, 1a, b, 2a, b: Autoren
S21, 1a, b: Autoren
S22, 1a, b: Autoren
S23, 1a, b, 2: Autoren
S24, 1a, b, 2: Autoren
S25, 1: Autoren
S26, 1a, b, 2: Autoren
S27, 1, 2, 3: Autoren
S28, 1: Autoren
S29, 1, 2: Autoren
S30, 1, 2a ,b, 3: Autoren
S31, 1a, b, 2: Autoren
S32, 1, 2: Autoren
S33, 1: Autoren
S34, 1, 2, 3, 4: Autoren
S35, 1, 2: Autoren
S36, 1, 2: Autoren
S37, 1, 2, 3, 4: Autoren
S38, 1: Autoren
S39, 1a, b, 2: Autoren
S40, 1: Autoren
S41, 1, 2: Autoren
S42, 1a, b, 2a, b: Autoren
S43, 1, 2a, b: Autoren
S44, 1, 2a, b: Autoren
S45, 1, 2a, b: Autoren

S46, 1a, b: Autoren
S47, 1, 2: Autoren
S48, 1a, b, 2a, b: Autoren
S49, 1, 2, 3: Autoren
S39, 1a, b: Autoren
S51, 1, 2: Autoren
S52, 1: Autoren
S53, 1: Autoren
S54, 1, 2a, b: Autoren
S55, 1a, b: Autoren
S56, 1, 2: Autoren
S57, 1a, b: Autoren
S58, 1: Autoren
S59, 1, 2: Autoren
S60, 1, 2, 3: Autoren
S64, 1, 2: Konradin
S65, 1: Whitewall
S65, 2: Saxoprint
S66, 1: Autoren
S67, 1: Autoren
S67, 2: Printweb
S68, 1: Flyeralarm
S68, 2: Autoren
S69, 1, 2: Autoren
S69, 3: Cewe-Print
S69, 4: Autoren
S70, 1a, b, 2, 3: Autoren
S71, 1, 2a, b, c, 3a, b, c: Autoren
S72, 1a, b, 2,a, b: Autoren
S73, 1: Flyeralarm
S73, 2: ECI
S73, 3: Autoren
S74, 1a: Autoren
S74, 1b: Cewe-Print
S74, 2: Autoren
S75, 1a, b, 2a: Autoren
S75, 2b: Flyeralarm
S78, 1a: Autoren
S78, 1b: Idrsolutions
S79, 1: Idrsolutions
S79, 2, 3: Autoren
S80, 1, 2: Autoren
S81, 1: Apple
S81, 2, 3: Autoren
S82, 1, 2, 3a, b: Autoren
S83, 1, 2: Autoren

S84, 1, 2: Autoren
S85, 1, 2: Autoren
S86, 1, 2, 3: Autoren
S87, 1, 2, 3: Autoren
S88, 1: Stadtbücherei Stuttgart
S88, 1, 2: Marbacher Zeitung
S89, 1, 2, 3a, b: Autoren

5.4 Index